台灣 純柴燒 鑑賞

徐良志／著

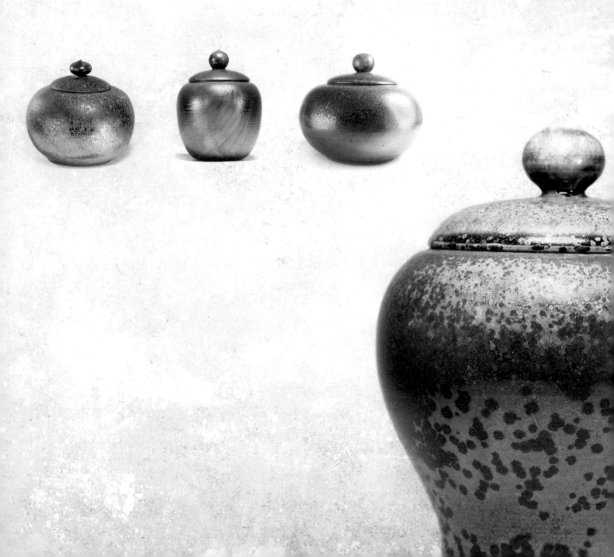

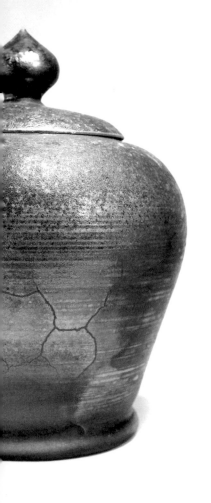

自序

接觸陶藝是自小的樂趣，從中港溪畔採集黏土自娛到專職陶藝創作，都是令人回味無窮的過程，專職跨入陶藝原為承續悠閒的興趣打發時間，原規畫目標為鑽研色彩絢麗耀人的天目釉，孰料還未觸及天目釉卻先投入剛要蓬勃發展的柴燒列車，就這樣一頭栽進更為迷人的柴燒世界，其他方面的陶藝特色已無法吸引我的目光，純柴燒陶藝成了我熱衷的藝術創作領域。

遍觀中外典籍，對柴燒論述不多且大多雷同，可參考資料有限，許多友人透過各種管道，不定時蒐羅外國最新柴燒出窯資訊，出國期間還會幫我考察當地陶藝特色，國內外柴燒目前大部分逐漸偏向自然與人工布局結合的藝術創作路線，就連傳承完全自然風格的日式柴燒特色也不復以往，隱約可見透過人為布局展現藝術之美，這更激起我研究自然、古樸柴燒的鬥志，推展純柴燒已是我堅定的目標。

　　對這門藝術創作的熱愛是因為它的自然與樸實，「轉化效果」的穩定燒成與強化則為對古陶、古法燒製嘔心瀝血研究的獨到心得，初始接觸柴燒時對「天然灰釉」的產生充滿狐疑，總認為羊毛出在羊身上，沒有羊何來羊毛？柴燒如何產生灰釉？何以出現金屬彩光？為何柴燒有軟水效果？軟水的轉化效果又是如何形成？種種疑惑引誘我慢慢去解開疑慮，幸運的在學習過程中多位學者、專家、工藝師從旁輔助指導，在他們的督促下一路陪伴著我潛心研究，興之所至反倒讓我比以往更加忙碌數倍，經過多年的潛心研究，對所謂「無法掌控、不可預期」的柴燒天地，揣摩出些許心得，凡事皆有脈絡可循，只是人們的渺小未能窮究事物的根源，撰寫這本書是將小小的研究成果與大眾分享，讓柴燒愛好者分辨，純柴燒與一般、新式柴燒的異同。

　　將個人工作室命名為「良志窯」直接以個人名字來冠做窯的名稱，意味著此窯即代表個人，此窯燒出之作品、「轉化效果」成因的發掘與個人對純柴燒陶藝的訴求榮辱與共，如有虛假的創作模式貶損即為本人，不是做不好換個名字就可以，以此決心自我惕勵，「良志窯」燒出之作品不僅僅代表個人藝術風格、特色，也包含個人的品德與堅持。

　　這本書早在2015年即完成初稿，正欲籌畫出版時遭逢最信任的夥伴背叛，合夥事業一夕之間變盤化為烏有，接踵而來的是一連串的官司訴訟，有心人的謠言耳語散播與干擾，經濟上更是捉襟見肘，

雖然最終確認合夥事業之存在，但過失的追究、金錢的追討已非法律所能釐清定論。軍旅出身的我並非遭逢困難即可打倒，對柴燒的熱愛並不因為受打擊而退縮，在最艱苦時刻，眾多人冷漠以對劃清界線，但也仍有部分親友一路相挺，熱心支持與默默贊助亦讓我銘感於心。醉心於陶藝創作反而更能忘卻一切煩憂，這些打擊讓我更加沉醉於柴燒陶藝世界，昂首向前努力探究純柴燒的奧秘，延誤出版又讓我有更充分的時間與經驗來增修書的內容。

知識的追求是永無止境的，為跳脫他人的牽絆與滿足求新求變的藝術創作，「良志窯」在艱困中建立，一路走來阻礙重重，但總有許多貴人在身邊適時出現伸出援手，認同我對純柴燒的堅持，寄託我讓這優良的傳統中華文化技藝傳承下去，這些不願具名的專業人士、友人，我由衷感謝他們曾經鼎力相助，有了他們的指導與支持，才讓「良志窯」在風雨飄搖中得以創造出經典作品，把這本完稿數年的書得以順利出版，讓更多的人能認識純柴燒，這只是一個開端，在我的構思中還有很多燒窯技巧的變化與理想尚未付諸行動，相信在眾人的支持下，未來將還會有更多更豐富的純柴燒作品陸續展現。

Contents 目錄

一、
前言

　　柴燒是一項古老的技藝，它的自然樸實展現無可取代的美，台灣環境山明水秀，多山地丘陵，木柴取得不虞匱乏，對傳統文化推展相當重視，地理與人文環境極適合此技藝發展，且拜大陸地區市場需求殷切，眾多陶藝家紛紛轉戰柴燒陶藝，柴窯如雨後春筍般設立，近幾年新柴燒大行其道，將柴燒注入了新思維、新作法，一種傳承古早柴燒與新世代燒窯作風的結合，展現另一種型態美學，惟商業考量下往往讓藝術變質，為迎合市場好惡，不論「自然展現」或「人為布局」方式產生之柴燒陶藝，紛紛冠以「天然落灰」，只要過個柴火便可稱柴燒。藝術之表現本無對錯，各種表現方式都有其藝術價值，如日本之「備前燒」、「志野燒」在柴燒中分別採用不上釉與上釉作法來燒成，二者都有備受推崇的特點，然而在兩岸皆有部分人蒙蔽、誤導收藏者，將各類作法全部混為一談，此一亂象對未來傳統藝術發展令人憂心。

　　雖然我非陶藝背景出身，然自小就對陶藝充滿好奇，在苗栗三灣中港溪畔常常拾起黏土信手拈來自得其樂，自八歲起每日傍晚灶前升起柴火準備全家沐浴用水，沒想到在多年後二者竟有如是奇妙結合。隨著現代人崇尚樸實、天然之風，柴燒陶藝逐漸再受到推崇，憑藉著個人對柴燒陶藝的愛好與堅毅信念，不斷研究創新，加上多位學者、工藝師從旁指導學理、美學、窯爐結構與氣學理論等，經日以繼夜的研究、試煉，讓我日積月累的揣摩出許多遍查古今中外典籍，均無完整可考之柴燒窯技術，領悟出順應大自然力量而為的操作方式，我將之稱為「純柴燒」，把柴燒以不經瓦斯、電力、化學物等輔助，反推

回古法、傳統完全使用柴火之燒窯方式，以有別於新柴燒，其範圍看似更被侷限於「自然」內，但實質上「自然」卻是無窮盡，可探究之理論非單獨一人一生可驗證，我之所以這麼說，當然是發現前所未有的徵候，在後面將會有簡要敘述，這些理論尚有待時間之驗證才有辦法獲得充分結論，也提供與大家分享。

食安風暴肆虐時期，重創台灣形象，少部分商人行事缺乏真與誠，只講求利，各類黑心、山寨商品處處可見，為避免柴燒產業也走上末路，因此，特別將個人研究心得發表於此書，但柴燒變化無窮，有些特色在不同結構的窯、氣候些微變化、操作方式誤差下都會影響燒成效果，故不能以偏概全，本書僅就「良志窯」操作之燒成效果作探討，讓讀者能夠深入了解、欣賞柴燒，藉由陶藝愛好者的正確認知，導引陶藝家、商家推展各自藝術表現特色吸引柴燒愛好者。

二、
純柴燒成品賞析

（一）純柴燒定義

純柴燒陶藝係指「陶瓷製作過程完全以天然黏土不添加任何化學物質、不人工施釉，燒製全程以薪柴為燃料的燒窯方式創作」。

為何要在其定義中加入「不添加任何化學物質」、「不人工施釉」這幾個字眼？主要是因為柴燒講究的是薪柴與陶瓷之間微妙變化，為追求這種難得的藝術，各種加工手法五花八門，令人眼花撩亂，故將其範圍限縮，以與其他創新手法的新柴燒區別。

（二）天然灰釉的迷思

柴燒發展至今，當中的「天然灰釉」一詞，往往成為文字遊戲屏障，讓人誤認為是自燃燒成的，當中可大有學問，就釉藥而言種類繁多，其中從薪柴灰燼當中篩洗提煉出的釉藥叫「天然灰釉」，純柴燒過程中灰燼自然飄落於坯體而燒成的也稱之為「天然灰釉」，很多柴燒作家將事先收集、製作好的「天然灰釉」（通常一噸木柴燒成灰燼後約可提煉出五百公克灰釉）以人工布局方式噴、刷、撒於坯體表面，再將之放入柴窯中燒成，展示出的成品標示「柴燒——天然灰釉」，然二種做法難易度及所代表的意義相差甚遠，這是我之所以特別定明「不人工施釉」的原由。

（三）影響柴燒作品「視覺美感」、「轉化效果」、 「呵護變化」特色之重要變異因素

1.黏土

　　有關選土配土方面將於後面「燒成經過」中詳述，這邊強調的影響因素是，所選陶土必須是天然純淨無汙染的黏土，我認為作陶與製茶或料理方面有很多共通思維理念，就像好茶必先有好的茶青、美味的料理必有上等天然食材道理相同。柴燒過程必須不斷實驗何種土適合使用？各種土搭配的轉化效果如何？哪幾種土適合一起搭配？各類土比例又為何？這都是要要經過反覆試驗最後才可調整出最佳比例，再融入製茶與料理的思維就不難理解土的重要性。

　　在了解土的重要性之後，除了選用好黏土外，還要考量哪個溫層效果最好，就我個人經驗而言，燒結溫度在1210℃至1280℃之間對視覺、轉化、呵護變化的整體表現可達到最佳化，以此溫層為考量再去搭配選用含鐵、礦物質高的天然陶土，當可達到理想效果，當然也不排除未來有更高明的作家能發掘更好的作法。

　　常有人問我，把溫度燒得越高效果越好？我必須說明的是，因為我的作品主要以茶器為主，選用的土均為食用器皿用土，這些土所能承受的溫度不超過1300度，我在這個溫層內將之達到最佳化。有些陶藝家作品燒製溫度超過1300度甚至達到1400及1500度，就藝術的表現，這些高溫燒製的藝術品則須選用其他種類用土，有其特別的表現

11

特色，就我所知，該類用土並不具轉化效果，至於作成茶器是否有食安疑慮？我也沒興趣研究，非我追求範疇。

2.薪柴

　　木柴本就是含有多種微量元素的天然產物，在高溫下可與坏體礦物質結合產生反應，只不過有被汙染過的木柴，在燃燒時會釋放出有毒物質，不但對環境造成汙染，也直接汙染了坏體，像是廢棄傢俱、建築裝潢廢料等，木柴表面有漆料或浸泡過化學藥劑，諸如此類都會破壞轉化效果，過去接觸過許多陶藝家均認為，在超過1100度的高溫下，一般有毒物質均已被破壞燒盡，就學理上的研究確實沒錯，可是他們忽略了一點，在燒製過程中有毒物質飄落於坏體表面，在尚未被分解前，同時又有新落灰覆蓋上去，待溫度慢慢上升，該物質還來不及分解，就被漸融的天然灰釉包覆在內，或與之結合形成化學反應而無法散去，是類柴燒非但無轉化效果可言，倒入部分飲品反而會有釋放微量毒素的疑慮，對口感極敏銳的專家而言，會有鎖喉的感應。

3.窯體型態與結構

　　窯體結構與轉化效果有關？或許很多人會質疑甚或不以為然，蓋窯部分，多數陶藝家基於成本考量常使用中古耐火磚，舊磚與新磚價差高達三至四倍，中古磚來源為各類高溫窯體拆解汰除磚，有些為玻璃窯、磁磚窯、工業窯爐或焚化爐等，磚體表面都會附著原有窯體燒製品項的相關不明化學物質，雖然在蓋窯過程會稍加清理，但卻不可

能完全清除乾淨，當燒窯到達高溫時多少會釋放一些干擾物質，以至於影響轉化效果。舉例來說，一塊種植有機作物農地，突然有一次施了化肥、農藥，而後又恢復原栽種方式，那這塊農地往後栽培出的作物就不屬於有機作物了，這是以科學的角度來解釋。

另一方面，就氣場方面，指點我的人並非與做陶相關的人，這方面我必須做些說明，這裡所指的「氣」並非宗教相關論述，它的感受是人與生具有的，萬物皆有「氣」，只是人的感應能力受環境影響而鈍化，後天可經由訓練恢復氣感，比如說，有些人對油炸食物很敏感，只要食用一點點就會出現喉嚨不舒服等症狀，而有些人對身體反應的變化卻不自知，特別敏感者，看、聞之後就會有感應，中古耐火磚本就是廢棄物，由此類材料建造成的柴窯，對於氣感極強的高人而言，馬上就感應到較差的氣場。又好比買房看房，很多房子一進去就感覺不舒服，這是一般人具有的氣感，又以茶葉來說，相信大部分人對茶只以口感區分茶的好壞，但對懂「氣」的人而言，稱得上好喝的茶，其「氣」不一定好，有些口感風味絕佳的茶品，在入口後會有不好的茶氣，比如殘留農藥，入口後會立即會有鎖喉的不舒服感，這方面一般人經過一段時間的氣感訓練都可以有感覺，若是箇中高手甚至連製茶者的心腸好壞都可在品茶中感受到。

懂得「氣」的重要後，就不難理解為何我規畫蓋窯完全都要使用新磚，即使影響僅一小部分，不惜成本也是要堅持的，若是因懂而又不去做，在「氣」方面反而會呈現更「虛」，比不懂者更糟，這又是很奇特的氣學理論。

4.操作者技術能力

古代流傳下來的陶瓷作品較知名的大多為燒製出的窯口命名，品質佳者多數為官窯，器皿製作工藝著重實用、美觀，就難度而言，要訓練出具備製作坯體技巧的陶藝師傅並非困難；反觀燒窯技巧，柴燒無法以常規模式操作，燒窯者整體操作經驗、應變、感官知覺等都必須相當熟練與敏銳，甚至對窯體特性、薪柴使用、氣候影響、火焰辨識等，彼此關係與對應都必須極為熟悉，這部分的困難度遠遠高於陶瓷坯體創作，所以著名的陶瓷作品其特色多以出處來命名。聞名於世的宋代五大名窯「鈞、汝、官、哥、定」皆以各「窯」產出精美絕倫之陶藝特色聞名，卻未見陶藝創作者個人落款。

在燒窯過程中要讓能量能夠融合於坯體內，以發揮轉化水質效果，當然須有相當的技巧，大多數人的認知「柴燒在每次燒窯過程都會有不一樣的變化，是無法人為掌控的」，在我認為，大自然的力量確實無法掌控，而且主宰整個環境因素，「人定勝天」是錯誤的理論，人類永遠無法勝過大自然的力量，對大自然的影響只能合乎天理，順應自然，循著天候變異與氣流變化，順勢調整才是正道，調整技巧並非三言兩語就可解釋清楚，也非文字敘述可說明，這也是為何陶瓷發展史上只有陶瓷品發展沿革，甚少有相關燒窯技巧流傳。

有關火侯升控技巧，只能簡單的說，從初始的低溫階段至中、高溫過程都須按部就班絕不可心急，800至1200度間氧化與還原操控都須拿捏恰當，最後還需經過肉眼觀察坯體是否有達到燒成效果，在無汙染狀態下若控制得宜即具有些許口感，通常只要成品是燒製成功的即

為正確模式，沒有一成不變的燒窯方式。

在我燒窯的過程中，每一次都會掌握好未來幾天的氣象預報資訊，但眾所皆知，氣象局連明天的預報都不準更何況往後幾天，碰上意想不到的天候變化狀況可說是家常便飯，這些沒有標準的處置方式，都必須配合當時情境臨機應處，在順應自然變化調整燒窯模式方面，只有靠經驗的累積以及主燒者的當機立斷與獨斷專行。

初學柴燒時總是和數位作家共同租窯輪班接替來完成燒窯，整個過程片片斷斷慢慢累積經驗，有些不盡理想之處也無法正確掌握問題所在，因此所獲經驗並夠不扎實。在有自己專屬的柴窯後，燒窯的三天三夜至四天三夜期間，我全程守在窯旁親自操控並觀察全程變化，每次設定的燒成目標與實際燒成變異結果都在我掌握之中，累了僅能坐在椅子上稍微打個盹，訓練的副手則輪班休息以保有充足精力協助我，在多年的經驗累積下，對柴燒總算有新的領悟與體會，要提升轉化效果的燒窯技巧只有在這樣的長期磨練下親身領略，才可以慢慢的把轉化程度調整到最佳部位。

5.天候與地理環境：

天地運行、自然變化的影響與柴燒密不可分，土與柴取之於大地，燒製過程受自然天候影響，而天候狀況四季不同，所形成轉化程度竟然也有差異，基本上同一窯的作品轉化效果相近，不同窯的則有些差異，例如，以不同窯水杯同飲相同款茶，二者都同時可讓茶湯口感變佳，但入口茶氣則有可能一為往上升、另一則往下沉，對生茶、

老茶的表現效果各有優劣，其他飲品表現也各有千秋。

　　四季的口感變化又讓我聯想到，茶葉的生產製作不也是如此？同一區生長茶樹，春、夏、秋、冬採收的茶葉口感特色均不相同，這些都是由大自然神奇的力量主宰，事實上再細分下去，十二節氣燒成轉化效果也有不同，這方面的發現只是在有自己的窯後，累積下的操作與觀察心得，至於要詳細區分當中變化則尚在研究當中，畢竟再有能力的作家，每年能燒窯的次數也有限，要能收集足夠資訊非數十寒暑是無法完成的，眼下暫只能先針對四季差異、火候控制做研究，並藉由累積與傳承經驗慢慢探究當中變化關係。

　　築窯地點的選擇也相當重要，若選擇不當對燒窯成果影響相當大，一般地點不宜位於山谷、山峰頂，對氣流形成極端壓抑與過度流動，都容易導致燒成失敗。

6.作家心態

　　創作心態為何也有關聯性，或許又會讓人狐疑，先舉個例子，做母親的親手為子女準備餐點，在準備的過程中，心中灌注滿滿的愛心，子女享用母親的餐點，除了美味外或許感受不到什麼，但是同樣的餐點在其他地方所吃到的總覺得不對味，這其中原因之一就是準備餐點者的心態，多了愛心感受就不同。

　　燒窯只是柴燒當中的一個過程，打從作品製作成形開始，就灌注了作者的心思，反應作者的心態，由這個過程可想而知，買坯代工、分工製作的作品由作家在上面落款，反映的心態為何？人工施釉、添

加化學物料⋯⋯而偽稱天然灰釉，種種虛而不實的作法，作家當下心思又為何？我想應該錯綜複雜吧！有很多藝術品鑑賞者可從中感受到它獨特的氣勢，即便是僅僅幾個字的書法作品，它的氣勢便足以反映書法家當下的內涵。畫作、雕刻品方面也是一樣，懂氣的高人連作家當下的悲、喜、心境都可以感受到。

大地賜予黏土、木柴，提供美好環境讓我們創作燒窯，柴燒作品是結合天、地、人三者所創造出的藝術品，對天的尊敬、對地的愛惜、對自我的真誠，是不可違逆的，心存感恩的心，實事求是的創作，是絕佳轉化效果的來源之一。

7.其他

五行相生相剋的道理在柴燒過程也展露無遺，但所展現的卻是相剋而相生，過去對這方面的見聞總是順相生、避相剋，唯獨柴燒在這方面完全是反其道而行，土與水相沖，兩者須攪拌才得以塑形；水與火不容，陶坯卻須藉火烘乾、燒化水分；火與金相逆，坯體內金屬礦物質須藉火控還原效果，逼出坯體表面；金與木相剋，木灰飄落作品表面，與其金屬礦物質結合才有催燦色彩；木與土相背，土坯上有木灰駐足，才得以產生天然灰釉。運用各別的相剋變化後才得以幻化新生成柴燒作品，五行中的金（金屬彩光）、木（灰釉）、水（調合土）、火（火流肌理）、土（塑成坯體）齊聚一身，成就過程缺一不可，轉化效果由此而生，這是大自然的奧妙，普天之下，必須同時融匯五行且缺一不可之藝術品珍貴難得。

老祖宗留傳下來的東西，很多都是幾千年的經驗累積，《易經》也是其中之一，當中的道理運用在蓋窯的地點與方位選擇、燒窯變化、節氣應對等都很受用，這並不是迷信，很多科學的研究，也慢慢印證《易經》上的一些理論，對於《易經》我完全沒有研究，幸運的是有懂這方面的友人提供建言，方能有今日突破。

（四）良志窯純柴燒展現之特色

就實際操作面而言，純柴燒變化豐富除了要展現自然、樸實之美外，同時還要兼具良好的轉化效果，二者缺一不可，這樣才算達成我心目中合格的燒成標準，很多頗具美感的效果不知如何形成，故也無從命名，我只能對揣摩出心得者略作敘述：

1.落灰及流釉（天然釉彩）：

在窯室內的前排作品，由於距離燃燒室最近，落灰附著於坯體量最多，在溫度上升過程中，木柴落灰與坯體兩者當中的微量礦物質相結合，受到氧化、還原兩種燒成技巧交互控制，當溫度約上升至1200度時即產生灰釉彩，隨著溫度的再微升調節與持溫一至五小時（由肉眼觀察判斷流釉狀況），附著於坯體的灰釉彩不斷的加速，累積且燒融，於是逐漸向下流動，不同溫層與持溫時間各有其特色，溫層低、持溫時間短者，呈粗獷古樸原始柴燒效果，溫層高、持溫時間長者，坯體表面滑潤如玉層次變化豐富，色彩因控制方式不同可呈現多種變化。

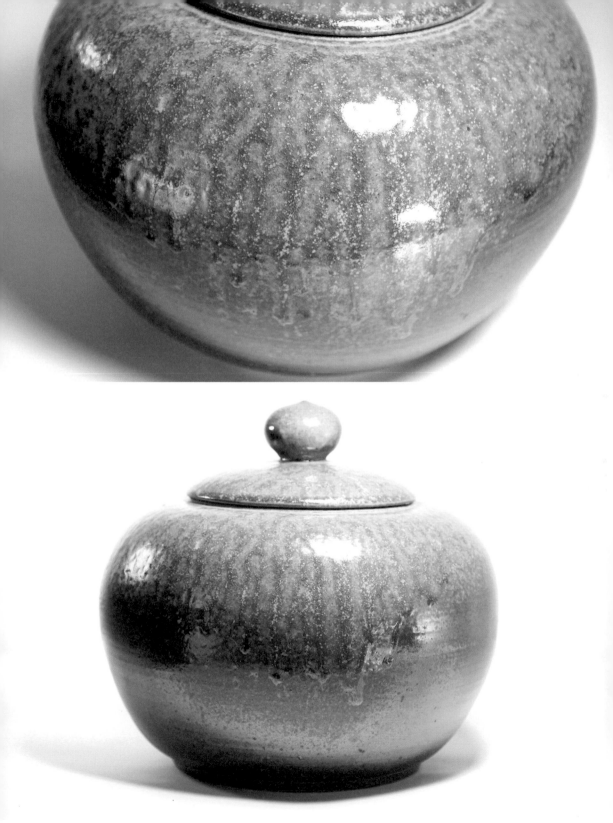

△【流釉1、2】攝影：張程凱

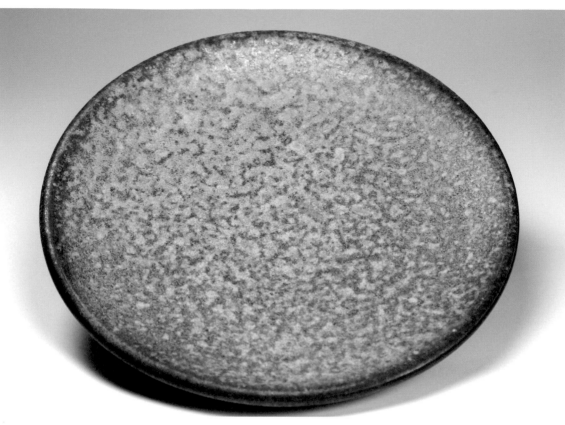

△【積釉】攝影：張程凱

2.積釉

　　前項流釉效果係附著於直立坯體產生的，若坯體為淺平式盤類、口徑較大之杯碗類作品，則積釉效果明顯。

　　一般而言平、凹部分較容易積釉，坊間有些柴燒茶壺、茶倉類作品在壺蓋（蓋形微隆）部分、或杯底有不自然的大量積釉凝結，累積量與作品主體直立部分應有流釉程度，落差不成比例，基本上有此可能但出現機率不高，若有眾多作品都有此特色且比例不對稱者，多屬先人工施釉布局效果。

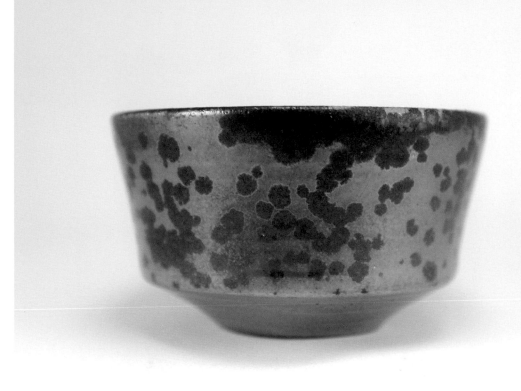

△【油滴天目1】攝影：張程凱

3.油滴天目結晶

　　其主要特徵是釉面呈斑點狀，也像水面上飄浮的油珠，最富盛名者為宋代日本留學僧人在浙江天目山隨高僧學習佛理，學成後同時亦將當時的品茗之道及所使用的茶碗帶回日本，當地人問起此杯碗名稱時，因不知其名，故以地名將之命為「天目碗」。

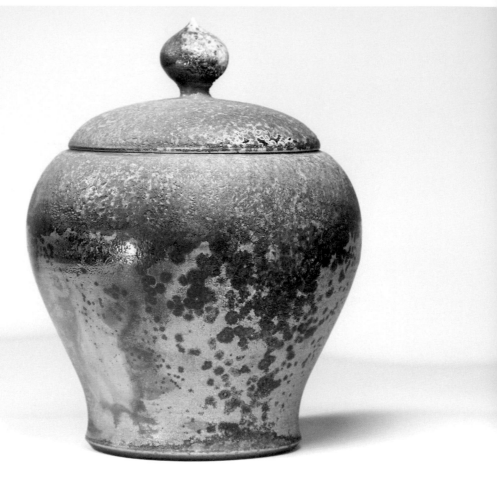

△【油滴天目2】攝影：張程凱

　　含鐵量高之陶土在特定溫層的燒結過程中，先運用還原效果將鐵元素等礦物質帶到釉面上，不同技巧呈現不同的釉面形態，這些釉面是由眾多的點累積所成，當形成一個相同面後，在持溫階段變換操控模式，重新建構新的點，在未來得及形成面時完成封窯動作，便有機會出現油滴天目結晶，說是簡單，要掌握精準則相當困難，自然燒成的油滴天目極為難得。

4.漢綠

　　漢綠是柴燒過程中偶然出現的一大特色，這個特色在漢代以前即曾出現，在漢朝廣泛發展但區分施釉及天然未施釉形成，其中以柴燒方式、天然草木灰形成的漢綠尤為稀少珍貴。

　　真正以天然柴燒方式不添加任何化學物質要燒成「漢綠」效果極為不易，目前坊間能看到的所謂「漢綠」燒成方式大致區分二種：

（1）以古法天然燒成方式創作

　　將燒成目標設定（調整）為重度落灰，還原期間控制為中度至重度還原，若氣候得宜，坯體表面灰釉色彩偏綠，待達燒成目標溫度後，以適度的氧化燒方式連續持溫數小時即有機會產生表面玻化之漢綠效果，但大多只會在窯內前段作品，局部、小區域的範圍出現，要出現大面積的「漢綠」極其珍貴難得，但如將配土比例作調整以瓷土為主要用土，在高瓷土的配土狀況下漢綠效果的範圍可擴大，惟缺點是會弱化「轉化效果」，取捨拿捏視個人喜好而定，以我而言，「轉化效果」是不可失去的目標。此外，天候環境因素影響也頗大，無異常天候變化下出現機率較高，在控制上若過度氧化，翠綠色彩將轉為黃色釉彩。

（2）以施用「鹽釉」的新柴燒方式燒成

　　將事先收集好的天然草木灰釉混合、鹽、泥漿後，以噴刷方式塗抹於坯體表面完成前置作業。其次，燒窯至高溫階段輔以使用浸泡過海水的漂流木及灑鹽入窯方式，則可製造出完美的「漢綠」效果。

「漢綠」色彩又可簡單區分深綠、翠綠二主要效果，施釉方式下，如配土以陶土為主者，重還原下，陶土礦物質與草木灰融合色彩多偏深綠，中度至輕度還原下則為翠綠；反之，以瓷土為主者，少了土中礦物質融合作用，無論技術上氧化、還原控制恰當否，色彩皆可為翠綠，主要原因係因陶土礦物質含量多樣，相對瓷土成分則較單純，柴燒過程中黏土本身所含物質會與草木灰結合產生變化，這是柴燒色彩千變萬化的原由，如果只求作品呈現單一「漢綠」而又滿釉者，只有偏向使用瓷土為主之配土方式，一方面是瓷土噴、刷釉較陶土方便容易，另一方面是減少其他礦物質干擾，較易穩定控制釉彩均勻度與色澤。

　　鹽之化學成分為「氯化鈉」，高溫時「鈉」與「氯」將被分解，鈉於坯體表面會形成翡翠般的綠色釉彩，為台灣新柴燒極具特色創作之一。但這與古代流傳之「漢綠」釉彩僅色澤雷同。新柴燒由於施釉，故作品整體翠綠色勻稱密佈且溫潤優美，視覺效果、質感皆遠遠超越古代作品。

　　如進一步分析，古代天然「漢綠」綠色彩成分為「草木灰」、以陶器為主，而以鹽代之者，其翠綠部分必然含高劑量的「鈉」、以瓷土為主要用土，二者顏色雖接近但不可畫上等號，若以不同創作模式進行比較，要宣稱超越古代技術似乎不太恰當。

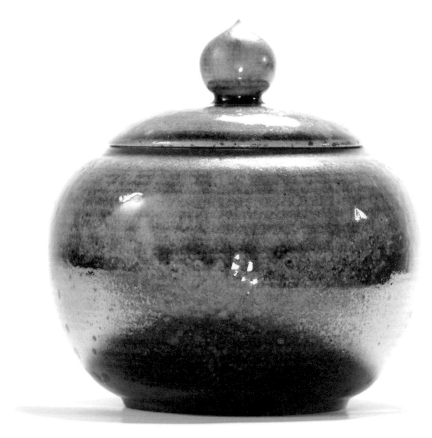

△【漢綠】攝影：張程凱

　　採用鹽釉方式燒成者具高危險性，燒窯灑鹽階段N95等級以上口罩、眼罩等基本安全防護是必備的，因高溫環境下鹽當中的「氯」被分解出，具有強烈腐蝕性，對環境、人體皆有極大傷害，另對窯體結構也會形成腐蝕的傷害現象，從觀察窯壁受腐蝕及周遭是否沾黏許多翠綠色鹽釉的狀況也可判斷作者是否以撒鹽方式製造柴燒「漢綠」效果。

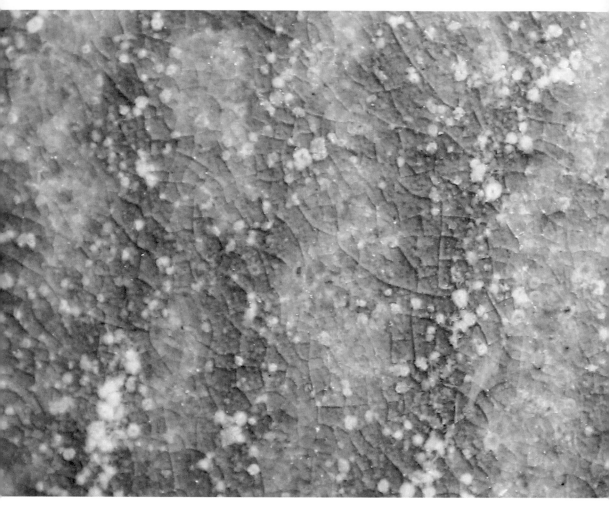

△【冰裂】攝影：張程凱

5.冰裂

　　陶瓷的冰裂紋理本是燒陶的瑕疵，形成原因是由於陶瓷燒成後接
觸到冷空氣，產生類似錐子刺入冰塊後的裂痕，又因裂痕出現當下會
發出清脆的開裂聲，故俗稱開片，這種缺陷美後來卻演變為一項特
色，歷史上最具代表性的為宋朝汝窯陶瓷器。

　　柴燒過程也有機會形成局部的細微冰裂效果，形成時段是在高溫時期，當落灰被燒融於坯體表面形成一層灰釉，再以偏氧化方式讓坯體形成光亮的玻化效果，此時燒窯者打開投柴口當下，大量冷空氣進入窯室，位於前段坯體瞬間接觸到較低溫空氣，在有玻化灰釉溶融區塊即有機會自然產生細微冰裂效果。

　　若欲讓冰裂效果擴大、結構明顯，在封窯降溫階段，當溫度降至500度以下時，打開投柴口以工業電扇將冷空氣吹進窯室內，如此前段積釉較厚之區域冰裂效果將更擴大明顯，但此舉會影響棚板、窯磚壽命，在日後燒窯時有可能造成棚板龜裂崩塌，是否值得殊值商榷。

6.蚯蚓走泥紋

　　位於柴窯前段下半部作品，在高溫階段灰釉累積一定的厚度且燒至半融時，在燒窯者投柴時，冷空氣進入，因坯體位置較投柴口低，故僅接觸微弱冷空氣，此時的灰釉處於介乎於開片和非開片之間的灰色地帶，收縮之間會形成像蚯蚓在泥濘的土地上爬過痕跡，隨後在溫度升過燒成門檻且持溫不過久的狀態下立即封窯，則該紋路有機會部分被保存下來，否則又會被燒融或覆蓋。

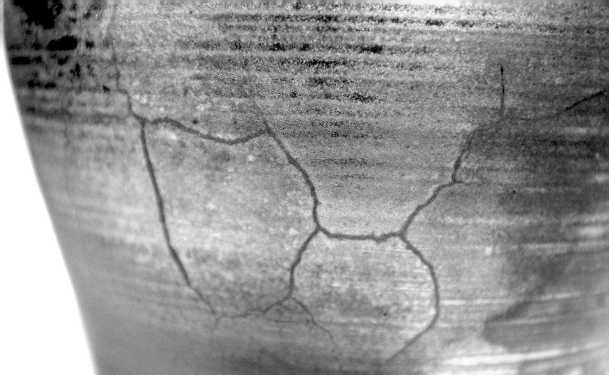

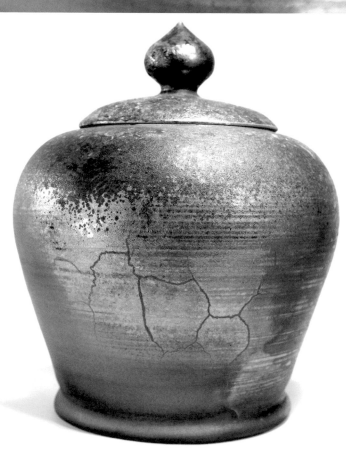

△【蚯蚓走泥紋1、2】攝影：張程凱

7.瓜皮

　　瓜皮指的是坯體表面如同哈密瓜皮般的粗糙紋理，形成原因是由於所使用的薪柴纖維質較粗糙且含水量高，當灰燼飄落於坯體表面尚未燒融期間，此時加快升溫速度，坯體正好處於溫度升高收縮期，在坯體還來不及與之完全結合之下，便受到快速升溫收縮的拉扯，表面即會形成此效果。

　　有些柴燒書籍、網路文章承襲日本流傳下來的見解，認為瓜皮效果純粹是因為木柴較潮溼因而形成，這只是原因之一而非全貌，真正要形成必須是「含水量高的木柴」、「收縮比大的配土」、「中高溫階段快速升溫」三要件同時配合下才得出現。瓷土收縮比約為百分之十，陶土則依種類不同而有差異，收縮比可達百分之十五以上，所以瓜皮效果在瓷器柴燒下鮮少出現或不明顯，這是我多年的觀察、嘗試所得。

△【瓜皮】攝影：張程凱

8、西瓜皮紋

　　了解到瓜皮效果之後，若再進一步的升高溫度則瓜皮將被燒融，燒融後不持溫過久便封窯，亦或是將瓜皮效果作品作多次（二次）燒，控制為中度落灰效果，窯內氣氛偏向還原效果，不可過於氧化，否則色彩會偏黃，如此表面即可形成西瓜皮效果，若過度持溫則衍生流釉效果。

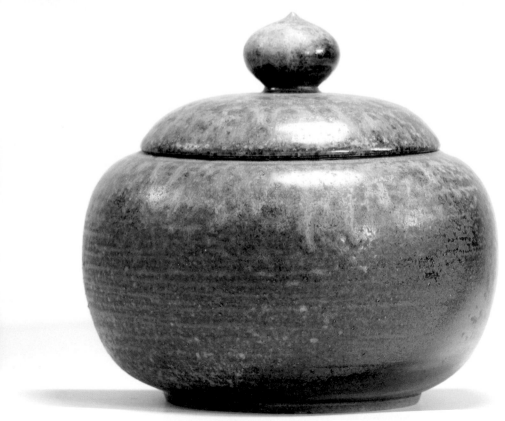

△【西瓜皮紋1、2】攝影：張程凱

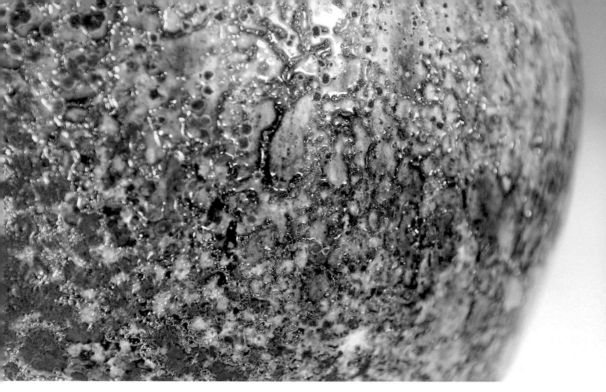

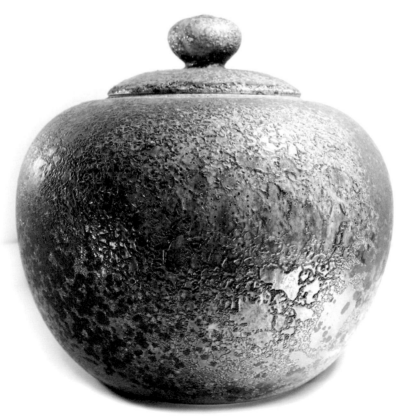

△【月球肌理1、2】攝影：張程凱

9.月球肌理

　　柴燒除了靠技巧外,有些特色則為天候狀況所成就,其中月球肌理為最典型代表,當燒窯的高溫階段正巧在此刻遇見下雨天,則空氣中的相對濕度偏高,而木柴即使未淋雨,受空氣濕度影響也較平時含水量高,這時「進氣流」與「木柴」二者所含的濕氣在進入窯爐後,受窯內高溫影響瞬間化為水蒸氣,位於窯爐前段作品接受到微量水蒸氣後,已近燒融的灰釉便會產生糾結而形成類似月球表面或橘皮般的肌理,色澤則因當次燒窯控制狀況而異。

　　多次燒往往可在第一次燒成的作品上變化更高層次的特色,當首次燒為重落灰效果作品,在重複(二次)燒時,遇上霧雨天,同樣也會形成月球肌理。

10.火賜玉勝

古代帝王、公侯之官帽外型多
為圓頭，前有一折，正中有一凸起
玉飾名曰「玉勝」用以彰顯明潔。

△【官帽】

柴燒陶瓷器在燒製過程中，坯體表面偶而會發生較大膨脹隆起現
象，生成原因主要有三項，一是陶瓷土內有雜質、二為土內包藏空
氣、三係火焰尖端正巧經常性的落於坯體正面外部，長時間反覆刺
激。其中第三項屬不可預期之特別現象，由於是經火焰尖端長時間刺
（賜）激產生，生成位置形狀恰巧如同官帽外之「玉勝」，所以將之
命名為「火賜玉勝」，藉以顯示此特色帶有「加官晉爵」及「彰顯尊
貴」之意，其妙就如同開片產生冰裂現象為意外之美。

要判定是否屬火賜玉勝，要從坯體陰陽面落灰分佈狀況，分辨出
是否為正面位置（少部分受窯壁回彈火焰影響，位於鄰近窯壁之側
邊，背面則非火刺關係產生），又發生位置通常於窯室內中段最易受
燃燒焰尖端刺激部分判定。

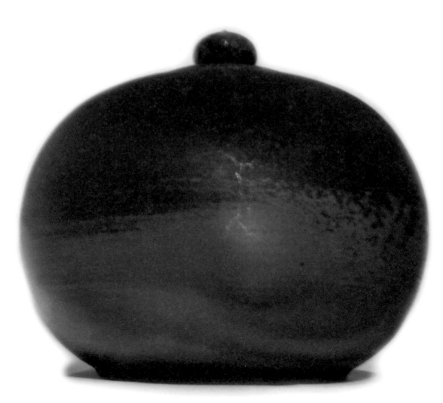

△【火賜玉勝1、2】

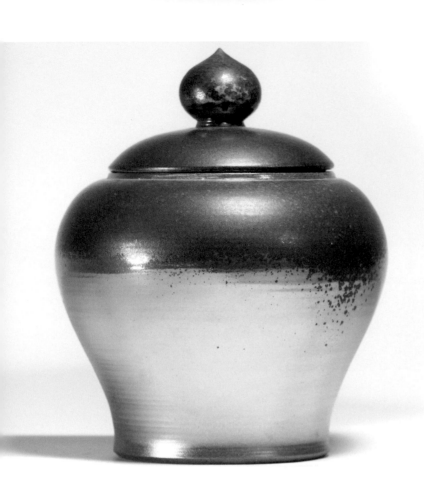

△【金屬色彩1、2、3】攝影：張程凱

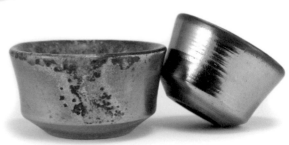

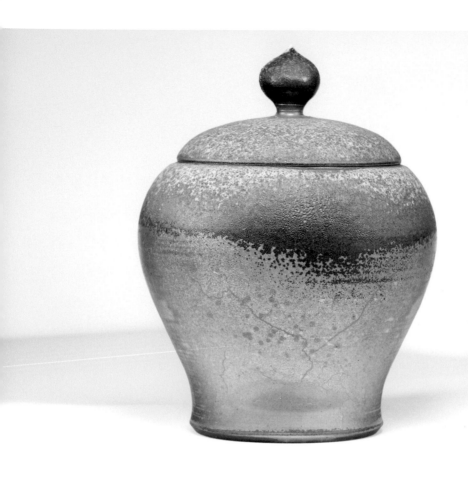

△【金屬色彩4】攝影：張程凱

11.金屬色彩

　　要出現金屬色彩光澤首要條件是「窯體結構（氣流走向）」，所以部分窯體設計是針對要燒出金銀彩效果，而有些窯要燒出金銀彩是相當困難的，因為結構影響氣流走向，也決定金銀彩效果強弱，其次是在操作「還原」效果與「溫層控制」是否落實，不同色彩有不同溫層，藉由這些技巧運用可出現金、銀、粉金、粉紫金、紫金色等多重色彩，要燒成此類效果在控制上必須非常謹慎小心，色彩差距往往只有一線之間。

12.金箔漸層

　　金屬色彩為一平滑金屬亮面，而金箔漸層則為金屬彩光薄片堆疊而成，表面為粗糙金屬亮片面。其出現區塊大多為前段接近燃燒室部分，操作方式必須將燒成目標設定為金銀彩，還原時段必須調整為強還原，當溫度上升達1000度以上時調整偏氧化氣氛，由於前段落灰已有一定之累積量，此時累積的落灰須快速將之燒成金屬彩光，並控制溫度於燒成目標溫度之下限，不讓其燒融（若燒融則形成流釉，且色澤亦將改變），溫度燒達後，不持溫過久即須完成封窯。

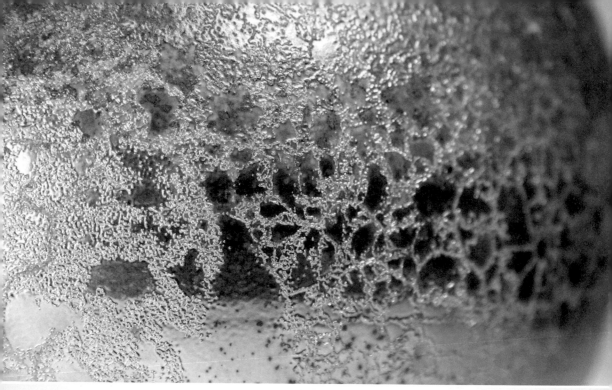

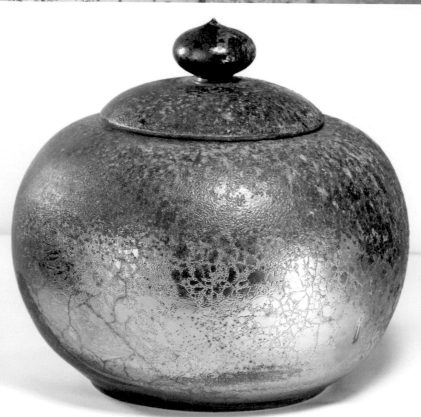

△【金箔漸層1、2】攝影：張程凱

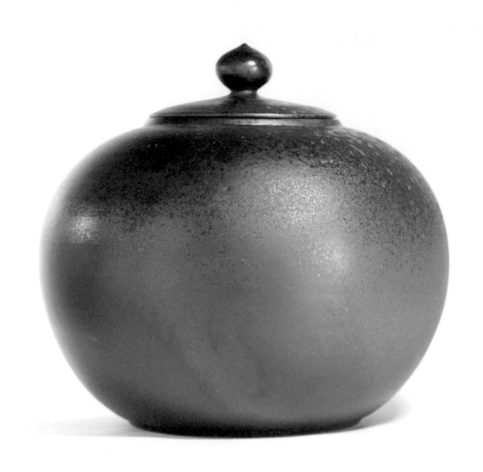

△【火色】攝影：張程凱

13.火色

　　當燒成目標為重落灰時，在最後的持溫階段，每次投柴時先投入適量大柴，投柴口關閉前再搭配數根細柴，重複此方式維持恆溫，窯爐內控制為輕氧化氣氛，以便讓火流力道加強衝向煙道，在火流經過坯體之周邊便有機會形成火色，惟操作此方式之持溫時間不宜過久，否則太過氧化將影響整體效果。

14.火痕

　　火痕的出現，代表坯體不斷承受強勁的火焰亂流掃過，自然的火痕難得可貴，所以便有些許人運用人為布局技巧來彰顯，或運用不同釉藥反應溫層差來布局，真真假假非專家難以辨識。正常燒成下出現特別火痕時機通常在燒窯高溫階段遇見怪異天候，如突如其來的陣風暴雨、落山風、強勁的東北季風等，其力道有時甚強，足以壓制住整個煙囪排出的氣流，並往回衝貫出投柴口，此現象出現時可讓整個坯體四周都布滿火痕，若以窯技操控則可刻意加強進氣的流量也有機會產生火痕，但往往最前端的作品因冷空氣大量進入，冷熱交替下容易產生龜裂，犧牲部分作品換取難得的自然火痕之美，柴燒就是在追求難能可貴的藝術，如若作品紋飾過多則火痕較難出現。此外，若坯體製作或燒窯過程中階段性不斷添加了高劑量化學物質（如：將不同色彩的結晶釉藥分批、階段性投入柴火中），也可布局出美麗的火痕，但此舉將失去「轉化效果」。

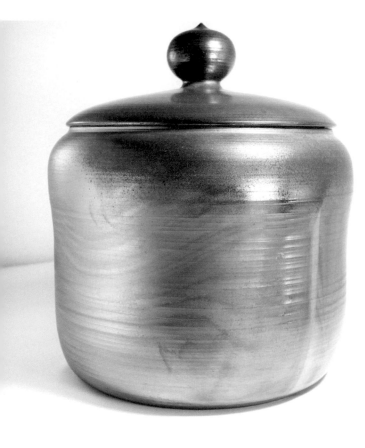

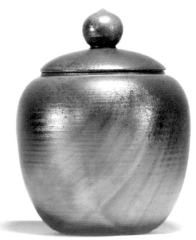

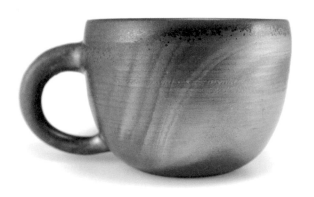

△【火痕1、2、3】攝影：張程凱

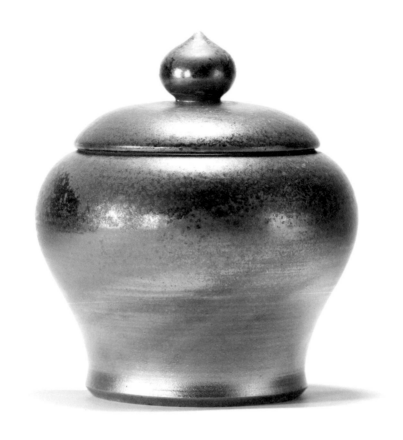

△【金火彩1】攝影：張程凱

15.金火彩

　　當把燒成目標設定為金銀彩時，在順利達成目標狀況下當是金光閃閃，在這種設定狀況下的持溫階段，若以火色效果的操作方式燒成，就有機會讓金屬光澤與火色效果結合在一起，形成難得一見的金火彩，假使在此過程若正巧碰上突如其來的強風席捲，就有機會再增添火痕效果的金火彩，在操控上要比金銀彩難度高出許多。

16.金包銀

在金銀彩色系中，因內窯室內氧化、還原交互操作下，部分位置的杯、碗、瓶類作品，火流在其內部形成氣流迴旋，致內外氣氛形成落差，偶而出現外表金色系而內部為銀色的金包銀罕見現象。

要有金包銀的出現，當然在控制上先決條件是要將金銀採設定為燒成目標，升溫速度不宜過慢、達到目標溫度後持溫不宜過久，最後封窯時刻避免作「爆火」效果（即將封窯前先把木柴塞滿燃燒室，隨即執行封窯動作，此時燃燒室內氧氣供應不足，火描會往有氧氣的縫隙鑽出窯外，形成爆火現象，為一般燒窯最後常用技法）。

△【金包銀1、2】攝影：張程凱

17.葡萄紫

當燒成目標設定為中度落灰效果，溫度介於燒成區間之中間值，在氧化、還原均操作得宜下，位於窯室中、後段的坯體色彩呈現紫色並覆蓋薄薄一層銀粉，就如同葡萄成熟果實之紫色並帶有果粉般的葡萄紫，此色係使用（養）後變化最快、最大，假使操控不盡完善則呈紫蘇色，色彩較暗淡死板，使用後變化不大。

出現這種特色狀況下，若拉大持溫時間，表面果粉的銀色結晶將凝聚成綿密、細小、規則狀的銀色菊花紋理，在放大鏡下觀察較明顯。

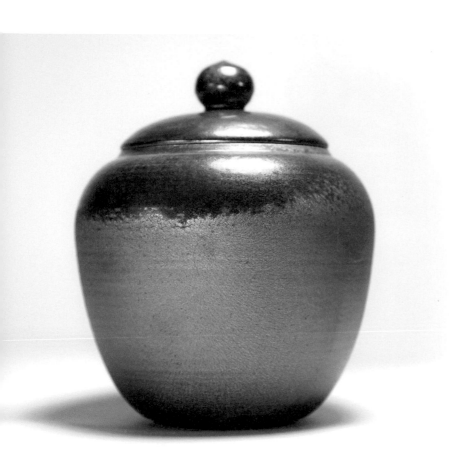

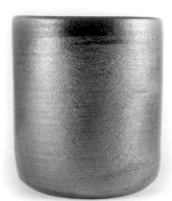

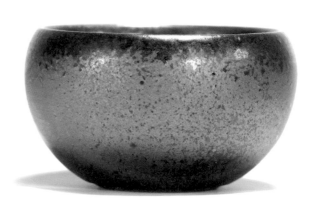

△【葡萄紫1、2、3】攝影：張程凱

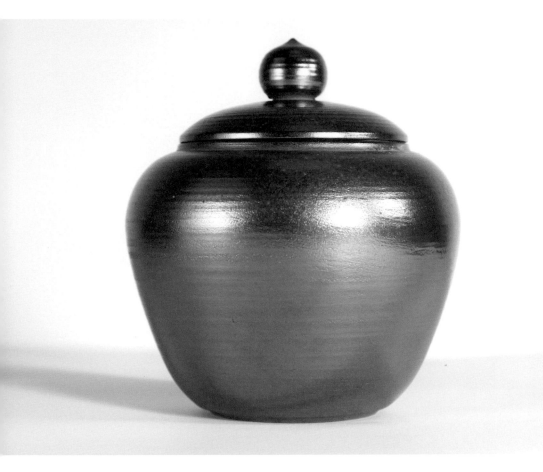

△【酒紅】攝影：張程凱

18.酒紅

當燒成目標設定為中度落灰效果，溫度必須升高至坏體能承受的臨界值，在氧化、還原均操作得宜下，坏體呈現圓潤的酒紅色，外表灰釉彩如玉石般滑潤，但因溫度的拉高，燒成時往往會有許多坏體無法承受過度高溫而發生開（迸）裂情形，耗損會比平常來得多，稍一不慎還有可能導致大部分坏體均受損。

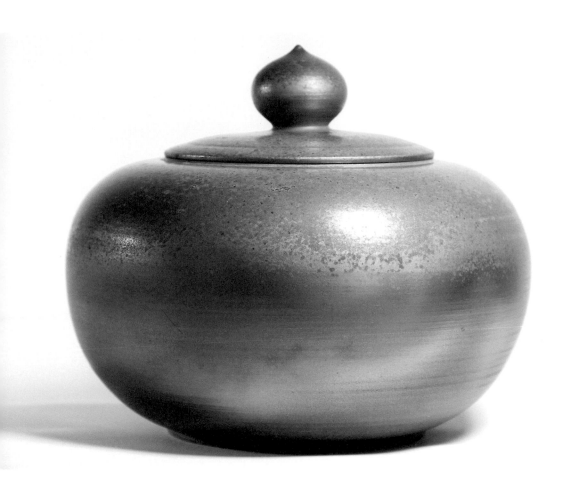

△【胭脂彩】攝影：張程凱

19.胭脂彩

　　當燒成目標設定為輕、中度落灰效果，溫度控制在剛跨過燒成的門檻下，在氧化、還原均操作得宜下，位於窯室中、後段的坯體色彩雖非亮彩奪目，但卻有引人目光的粉彩，有如仕女施於臉頰上的脂粉般迷人可愛。

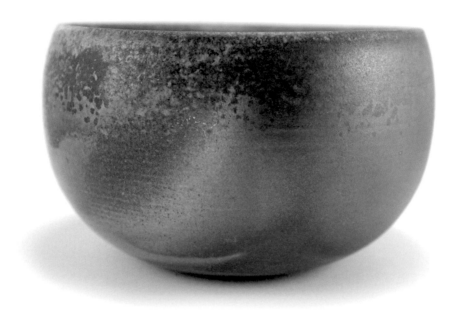

△【肌理漸層1】攝影：張程凱

20.肌理漸層變化

　　柴燒的自然色彩在不同的溫度下展現的色系就不相同，以金銀彩而言約為1210至1230度之間、紫色系約為1250度，天然的純柴燒看顏色就可知燒成溫域為何，想燒何種色彩得先摸清溫層對應關係，懂這個道理再進一步就可利用其特性變化肌理漸層。

　　柴窯內各區域溫度不一，即便小如一個杯子，其前後、上下溫差便可達10℃之多，利用這個差異配合燒成效果的設定，在相同的配土、同一個窯下，運用火流通過坯體周邊空隙的流動變化，在穩定升溫、不持溫過久並適切掌握封窯時機，每一次燒成作品肌理便會形成不同樣式的多重色彩變化。

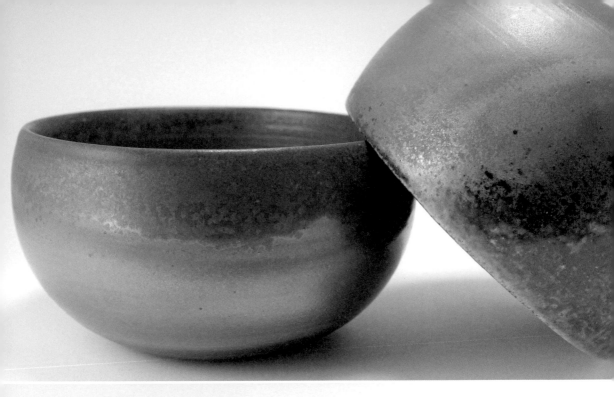

△【肌理漸層2、3】攝影：張程凱

21.雲霧肌理

在封窯前的最後持溫階段，投完柴時先讓木柴燃燒一會兒，待已接近碳化後再關上投柴口，連續幾次後即迅速完成封窯動作，這部分最後碳化的木柴，其燃燒氣流在封閉的窯室內，會以噴發方式向縫隙鑽出，主要流動之處便有機會形成如同迷霧籠罩般的白色肌理，較高溫處（或持溫時間拉長）則凝聚成為朵朵白雲，由於噴發力道強，效果渾然天成。

一般常見封窯前在觀測口投入大量木炭，可形成霧靄現象，但過於人工化所刻意營造效果表現不夠自然，我個人不喜歡採用。

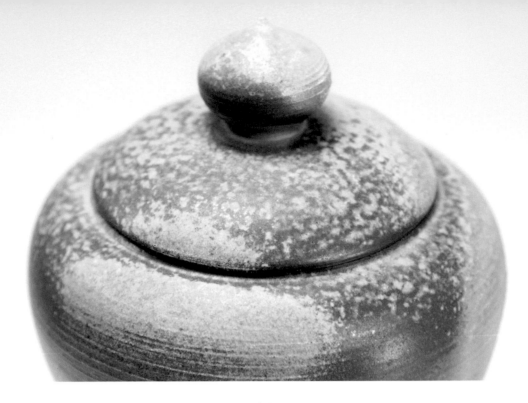

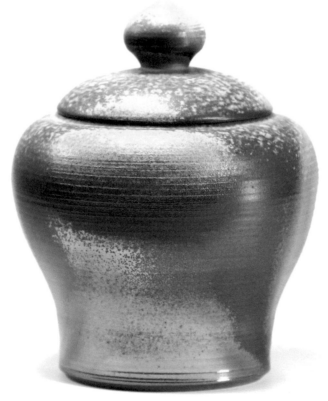

△【雲霧肌理1、2】攝影：張程凱

22.石紋

　　柴窯燒成後半段過程中，有時因攻火升溫受阻（1100~1200度間），拉長了高溫燒成時間，導致木灰堆積較厚，當中又在反覆的氧化、還原作用下，坯體表面形成多層次變化，後段的持溫時間不過長（約2-3小時）狀況下，累積的灰釉處於剛燒融狀況，就有機會產生石紋肌理。

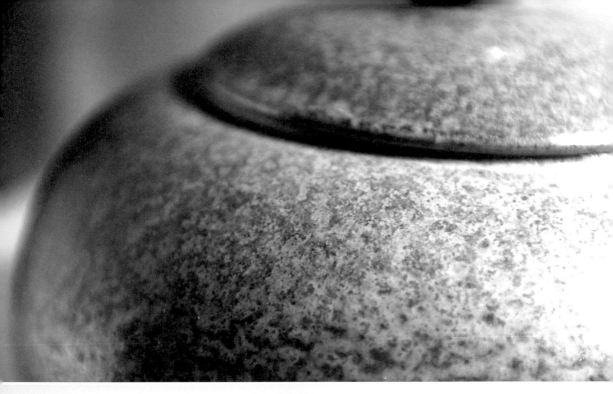

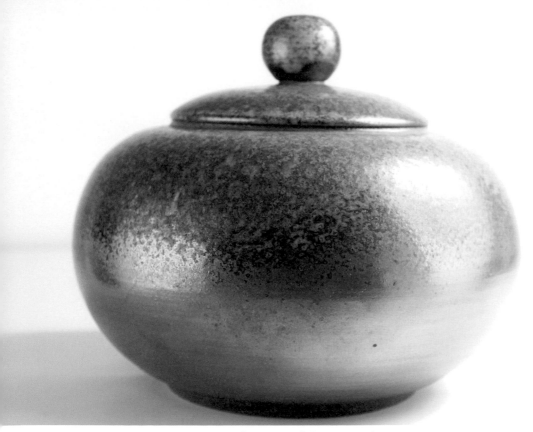

△【石紋1、2】攝影：張程凱

23.窯汗

　　柴窯與耐火棚板經過一段時間的使用後，在窯壁（頂）或棚板下方會逐漸產生灰釉凝結現象，此凝結物累積至一定程度後，終至如汗水般滴下俗稱窯汗，當滴於坯體表面時展現與坯體不同形態的特色，形成一種自然美。

　　由於窯汗係灰釉累積結晶物燒融後形成，為由上往下滴之黏稠自由落體，滴落至作品後通常為一水珠之擴散形狀，即便滴下很多也是一滴滴的落下，具有不均勻的層次感，許多宣稱此效果作品，窯汗卻出現在作品斜下之處，或為大面積的均勻厚釉面，則非自然滴下，係屬人工布局作法。

　　正常狀況下，窯汗需經長期燒窯累積後偶而自然滴下，其結晶堅硬如玉，色彩繽紛晶瑩剔透且伴隨著冰裂現象。若以建築、裝潢廢料或添加化學物質等方式燒窯，則窯體與棚板將可快速累積窯汗，所滴下之窯汗則較混濁且會嚴重阻礙轉化效果。

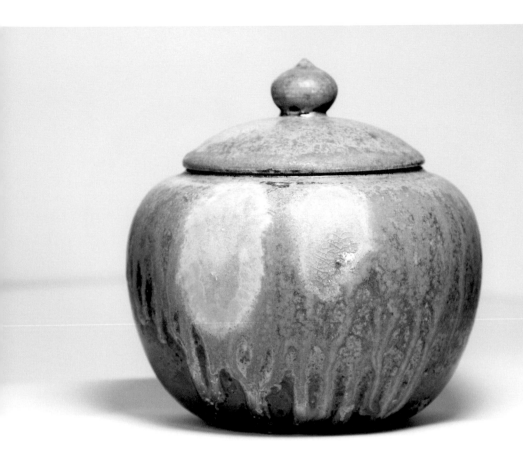

△【窯汗】攝影：張程凱

24.絲綢肌理

　　將表面附滿金屬光澤之金銀彩燒成作品，再次放入窯中執行重複燒（二次燒），如果連續二次都能完美操控，這種重複燒作品經過反覆的柴火與土交融試煉，能夠完美燒成的，大部分為光澤、釉面潤度等效果加倍，而部分區塊的坯體表面肌理，在第二次燒成時，控制少量接觸落灰，就有機會呈現如絲綢般交織細膩紋理，觸感細緻，所散發的金屬光澤又恰似絲綢在陽光下的亮麗動人。

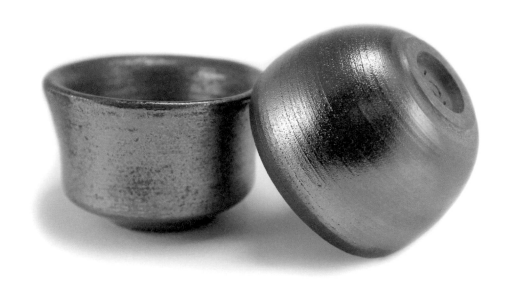

△【絲綢肌理】

　　重複燒（二次燒）的風險非常高，大多數二次燒作品都會在燒成過程中發生爆（迸）裂現象，就算順利經過第二次試煉的作品也不見得就會比第一次來得漂亮，有可能還奇醜無比，所以能夠燒成特別的二燒作品可謂得來不易。

25.皮革肌理

　　若將瓜皮效果的燒成品再度放回柴窯內作多（二）次燒，作品須排放於窯爐中、後段，燒成效果設定為輕落灰之金銀彩，在這種情況下，第一次的粗糙瓜皮肌將逐漸被燒融，已燒融的灰釉慢慢融散，由於放置於中、後段，新增落灰不多，灰釉較厚與較薄部分受氧化、還原效果影響會產生不同步調的變化，在這種情況下便有機會形成皮革肌理效果。

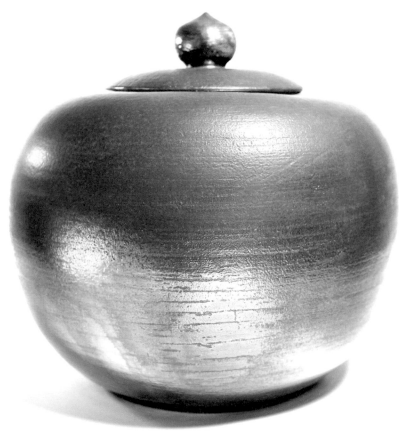

△【皮革肌理1、2】攝影：張程凱

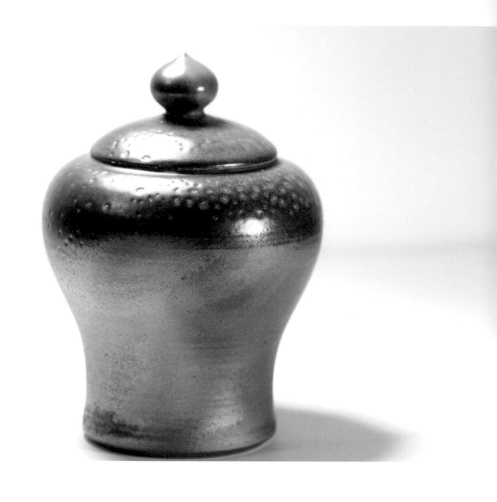

△【雪花】攝影：張程凱

26.雪花

　　柴燒過程中，在高溫下不斷的氧化、還原交替作用，陶土內的部分礦物質會產生凝聚現象，通常一或二次燒成難以顯現，若將坯體做三次燒成，幸運的狀況下白色結晶聚集於坯體表面，形成點狀的白色雪花，但大部分三次燒因承受過多次壓力，大多會伴隨產生爆裂現象。

△【極光1、2】攝影：張程凱

27.極光色彩

　　在南、北極的天空中，帶電的高能粒子和高層大氣中的原子碰撞後，造成的發光現象稱之為極光，其色彩多重絢麗燦爛。若將柴燒作品實施多次燒，在最後一次燒成，將之控制為金銀彩特色，中後段區塊因覆蓋落灰較薄，且經過多次不同色彩重疊與多層次氧化、還原控制，便有機會出現類極光般的多層次色彩。

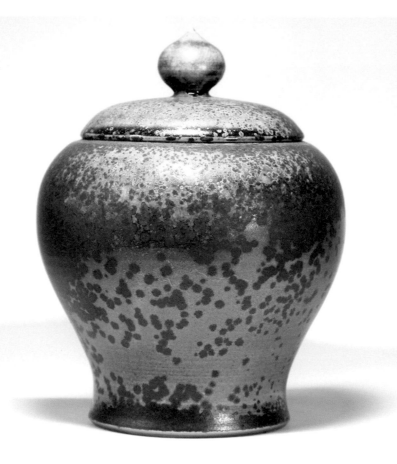

△【綜合效果1】攝影：張程凱

28.其他

　　柴燒變化萬千，其他尚有許多如灰切、芝麻點、紫蘇色、侵蝕效果等，一般常見燒成現象則不一一說明，至於人工布局方式更非本人追求方向，其手法雖略知一二但無興趣嘗試，前面所篩選介紹者皆屬較經典之特色，提供大家參考。

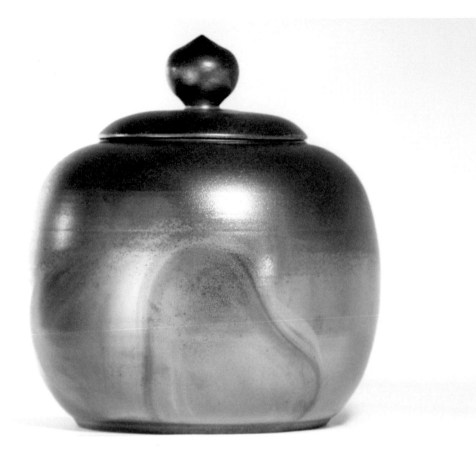

△【綜合效果2】攝影：張程凱

29.綜合效果

　　一位有經驗的燒窯者，在整個柴燒過程中必當是操作多樣性變化，讓作品更加亮麗動人，前面所列舉特色均係以單一角度、單一配土（此配土比例為個人研究之最佳轉化效果）操作而言，在精準的燒製手法下，同一窯內就可以出現多種變化，以下就列舉幾件作品與大家分享。

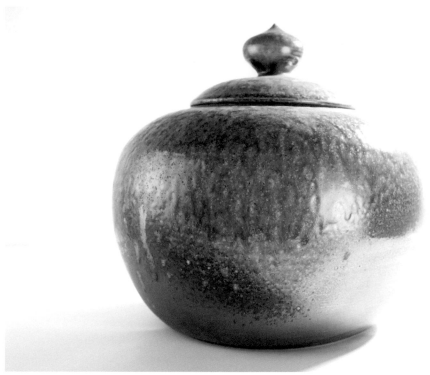

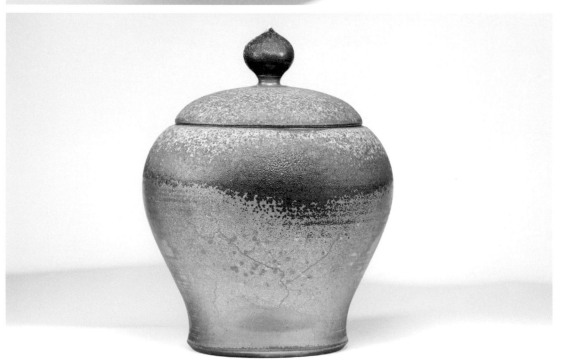

△【綜合效果3、4】攝影：張程凱

△【綜合效果5】攝影：張程凱

　　純柴燒過程中，窯爐內氣氛之控制、調整屬影響燒成中的小框架，其他外在因素如氣候、節氣等，才是大框架之所在且影響甚巨，當中還有莫大學理有待考究，這方面我力有未逮，尚無法完整探其究竟，還有待未來的努力。

（五）轉化效果的品味

　　往昔柴燒陶藝著重於柴火與土胎交互輝映之藝術展現，對其轉化效果也僅能承襲過往傳說，大肆吹捧軟化水質等等，至於實質體驗效果則似有若無，禁不起實際驗證，間接影響柴燒陶藝的發展。

以往並無任何陶藝家能保證燒出之作品能讓一般人均有所感受，反倒是一些科技產品對改變口感功能渲染大行其道，實際用於泡茶雖有些可以有較佳之表現，但禁不起時間考驗會逐漸衰退，更遑論藏茶了，也因此是類茶器無法製作成茶倉（甕）來推廣，所以真正好的柴燒茶器，最終要以存放茶葉觀察其陳化效果論定，直接以「茶」來驗證感受轉化強弱。

科技手法雖日新月異，但終究非屬天然物質營造出的環境，好的茶葉是不斷地在活化，且極易為外在環境影響，愈是天然無污染的環境愈有利陳化，況且陳化不是一天兩天，惟有好的儲存品才能與之共鳴。觀遍台灣及外國作品，對此效果如何燒成均未著墨、探討，今有幸在「良志窯」燒成經驗中發掘當中燒成技巧，將藝術融入日常生活中，其中影響最顯著有以下幾項。

1.中華茶道文化

茶道傳承數千年，對相關事物當然有很多注重與講究，從古至今茶道文化從未離開生活，基本上稍有講究的品茶都離不開下列幾項。

（1）茶空間：文人雅士、販夫走卒都離不開茶，品茗氛圍隨個人喜好，或為大自然環境或為專屬藝術空間或為典雅小居，可為正式講究的茶席亦可為簡單閒話家常的品茗，如何營造合宜品茶空間自是隨生活水平與自身所處環境來營造。

（2）水：沏茶所用的水其品質影響茶湯甚鉅，自古以來對泡茶所取用的水源，許多典籍多有著墨或為特定地點之河水、山泉、雪水

等甚至露水。明朝張大復在《梅花草堂筆談》中寫道：「茶性必發於水。八分之茶，遇十分之水，茶亦十分矣；八分之水，試十分之茶，茶只八分耳。」乾隆皇帝曾說：「茗飲之本，其必資於水乎？」足見水之重要。

（3）茶器：在中華文化中過往最為津津樂道的當為紫砂茶器，純紫砂做成的茶器既不奪茶香氣又能將其韻味激發，其優點眾所皆知已無須多做贅述。而當今茶器泡茶效果能更勝紫砂器皿者，非純柴燒茶器莫屬，雖然坊間有些科技遠紅外線產品號稱能改變水質，但也只是微弱效果且無法持續太久，好一點的可持續一年，差的不到三個月，即便該器皿可改善水質卻不見得適用於藏茶，唯獨純柴燒茶器綜合效果顯著歷久不衰。

（4）茶葉：茶葉產自名山聖地種類繁多，為茶道文化發展中心所在，它包含物質與精神文明，所以茶藝不能只是個表現，需傳承好的茶葉及製茶工藝，才得一杯甘露。

（5）執者：獨飲、二三好友乃至一群人共飲，執者為要角須了解整體參與概況，尤須熟悉所沏之茶的特性泡法，掌控茶量、水溫等。

就純柴燒作品而言，它代表著古老文化藝術的傳承，可為茶空間與茶席增添色彩。「轉化效果」對泡茶用水有立即醇、軟化功能。對茶葉不論事前存放、沖泡當下皆可感受轉化後的甘醇。在執者的妥適運用下，每個環節皆較一般狀況講究、提升。如以相同的空間環境、水、茶葉、執者為條件下，僅以一項茶器的不同為變數，相信所沖泡出之甘露可有顯著落差。品茗不是茶席優雅的表演，而是整體過程醞

釀出最終「茶湯」入口之體會，這才是茶道內涵，可惜大部分人皆只講求外在表現。

　　茶藝表現可簡可繁，但這五項都至為重要，每項皆影響茶感，我從當中所體認到的是每一環節若能比別人講究一點，整體的差距就不僅僅只是相加的落差。在純柴燒陶藝創作上，我對陶土、窯磚、木柴的選擇、燒窯工序品質的要求，每一項都要比一般人標準高一點點，但最後整體作品的綜合表現就是一大截，尤其「轉化效果」的落差就是由此思維而來，茶道也當如是。

　　通常在泡茶時若有疏忽，將茶葉浸於壺中過久，茶湯會明顯變得苦澀，而純柴燒茶壺在此情況下除茶湯變濃外，苦澀味較一般茶壺或純紫砂壺要來得低些，正常狀況下沖出的茶，茶湯口感也遠勝各種名壺，不同節氣與操作方式所燒成作品，或改變口感特強，或凝聚香氣特強，或而二者持平兼具，但共通點都是能將茶湯的口感，如果酸、甘、甜等豐富層次在口中明顯散發出來，彰顯這種豐富的層次感乃是「轉化效果」之精髓所在，可供研究探討，非一朝一夕能有結論。

　　泡茶之外，藏（養）茶亦是一門高深學問，養茶的過程可以怡情養性，好的茶葉經過時間的自然陳化，更有不凡的風味與價值，一般茶葉都是存放乾燥、陰涼、通風良好的儲存場所，講究些的將之放置於陶甕、錫罐內，然一般陶甕陳化效果有限，錫罐密封不透氣則是讓茶葉處於休眠狀態維持原有風味，自然存放即是以時間來達到陳化，但也必須有良好的空間，然就所使用器皿方面，往昔多用陶、紫砂缸（甕）盛裝，選用好的器皿目的就是要保存好茶葉不讓其受潮發

霉，進而讓茶葉順利陳化，在相同環境下，使用純柴燒茶倉（甕），是讓茶葉轉化效果最好、最顯著的器皿，同一批茶葉若區分兩邊存放相互比較，在短短三個月內，放置於純柴燒容器者，香味、口感因茶而異，但均可明顯感受轉變，取而泡之，其入口感覺已可深切品飲出變化效果，相較放置其他器皿者，高低立見無須多說，就器皿而言，存放過程中一般茶葉儘可能密封不接觸空氣，但放置純柴燒的茶葉則反其道，常常開啟接觸空氣後立即蓋上，它的香氣與喉韻則轉化愈快速，當中的道理為何？也唯有養茶者才能慢慢體會。當然有少部分茶品只適合嘗鮮，如綠茶類茶葉，陳放會失去原有風味，這類當然也就不適合長期存放茶倉讓其轉化了。

　　就個人經驗而言，許多老茶雖已存放數十年，由於存放環境並不盡理想，以至陳化效果不明顯甚至帶有倉味，若為此類老茶轉放純柴燒茶倉（甕），則其倉味將會被慢慢淨化消除，進而激發出它本身應有的陳化味道，數月後取而泡之，老茶的口感與香氣會令人驚嘆！不過這些前提是茶葉尚未發霉腐敗、無添加香精等化學物質，即非做手茶葉，如茶葉種植過程為使用過多化肥、生長激素、農藥培育者，相對在使用純柴燒器皿下亦會使其原形畢露，坊間許多茶葉只能使用瓷或玻璃茶器才能展現香氣、口感，倘若碰到純柴燒陶器則風味盡失，原因就是純柴燒茶器會淨化那些化學物質激發茶葉的本質，好而彌彰、差則原形畢露，不懂其中道理者會誤認純柴燒茶器不適合某類茶葉，懂的就心照不宣，其中道理只能品茗者慢慢體會。

2.咖啡、紅酒文化

（1）咖啡

對咖啡豆來說好壞取決於產地不同、烘焙技巧好壞等，飲用器皿以磁器（杯）為主，以往對器皿講究不若茶文化，其口感酸、苦、甘、醇等特色因產地而異，只要烘焙得宜各種口感均有人偏好，鮮少有人對使用不同器皿去比較飲用咖啡的不同，如今大概也只有良志窯愛好者，能比較柴燒杯與瓷杯的不同，享受與眾不同的黑咖啡口感（加入奶精與糖因其含化學物質易混淆味蕾），以柴燒杯與瓷（骨瓷）杯相較，柴燒杯展現的特點是讓黑咖啡的苦澀味轉為苦中帶甘、酸味轉為滑順之酸、甘醇而益加甘醇、果香而彌香，口感層次豐富變化多，第一分鐘與第二分鐘轉化口感略有不同，隨時間變化而變化，普通的黑咖啡在置放到冷後口感轉差，若器皿為置於純柴燒杯的冷咖啡，卻又轉化的別有一番風味。

咖啡口感層次多重，淺焙、重焙、酸、苦、濃度各有偏好，轉化結果是否令品飲者滿意則因人而異。

（2）紅酒

在富裕的社會環境中，對生活品質的講究日益提高，品飲紅酒成為時尚生活一部分，好的紅酒需數十分鐘至數小時不等的醒酒，方能喚醒紅酒應有的風味，多數人以專用透明玻璃杯飲用，講究的則使用高檔水晶杯品飲，容器設計除美觀、欣賞紅酒色澤外，重要的是能讓紅酒與空氣充分接觸並散發香氣，醒酒的媒介主要來自與空氣之接觸。自良志窯發展出極具改變口感純柴燒器皿後，醒酒方式已不

再是傳統的作法了，現在只要將紅酒直接倒入柴燒杯之瞬間便開始由柴燒杯的能量將其轉化，哪怕需數小時才能完成醒酒的高檔紅酒，不消數分鐘口感已遠遠超越傳統醒酒模式，同黑咖啡一樣，自初始倒入的開始轉變至一、二、三⋯⋯分鐘漸次醇化，享受那種越來越美好的果酸、層次口感與香氣，由於轉化能量強，數分鐘即可達極佳轉化效果。

紅酒種類繁多，許多禁不起過長時間（數十分鐘）的轉化，過久又改變轉化層次，至於轉化最佳時間通常三至五分鐘即可，這也只有個別去感受體會，享受其中的樂趣。

然而很多人不能接受用柴燒杯品飲紅酒，覺得透明容器才能邊喝邊欣賞其色澤，方屬正統，變通方式也只得先將紅酒注入純柴燒醒酒壺數分鐘後再倒入水晶（玻璃）杯中，這算是中西文化合併，凸顯中華文化之博大，融入後可以發揮得更好，但也同茶葉般有例外，如果屬非天然發酵的紅酒（通常酒精濃度低於11.5度的紅酒多為化學發酵），透過純柴燒容器醒酒也會導致口感反而變差的現象。（喝酒過量有礙健康，未成年請勿飲酒。）

3.其他飲品

純柴燒器皿的改變口感，並不偏限於前幾項專屬，前面所說的只是日常生活中最常接觸、感受度最強烈的，我常碰到友人發揮創意，如：用來喝中藥，將極難入口的湯藥，轉而降低苦味就較好入口、泡飲老人蔘讓蔘之陳味益發而酸味柔和順口、喝養生醋降低了酸嗆味、

讓優酪乳（酸奶）口感更順口，小朋友就不排斥了，更充分利用下，每日將白開水注入柴燒容器，次日再倒來飲用或煮沸泡茶、注入外出攜帶水壺中等，生活中欣賞、品味、感受純柴燒帶來的樂趣。

4.花器

常在插花的朋友一定知道，插花容器的水經過數日後就會黏滑孳生微生物，約一週的時間開始發臭，水質變差後直接就影響花的生命力，緊接著開始枯萎，可想而知，純柴燒花器中的水維持純淨度的時間，當然要比一般花器久，植物接觸較好的水質，可讓它展現更旺盛的生命力。

在上述飲品實際體驗過程中，偶而會碰到一些茶、咖啡等，在使用柴燒杯與對應的玻璃杯或磁杯比較中，出現柴燒杯口感非但未變好，反而讓香氣失去且口感稍差的情形，經過反覆驗證測試，才發現只要飲品添加人工化學香精、甘味劑等食品添加劑，醇化過程中純柴燒器皿會破壞該等化學物質，以致讓劣質飲品在打回原形後再醇化，通常對該等產品我會私下勸人避而遠之，很多人總認為他都是直接向生產者購買，幾十年交情絕不會作假，對直接批評別人的朋友及擋人財路之事，我不願多加評論，像茶葉這類商品，作假的多如牛毛，只能點到為止，純柴燒藝術品有緣者得之。

（六）呵護的變化

　　一件藝術品通常只能拿來欣賞，純柴燒作品，不僅可以使用、品味轉化、把玩，在正常使用與把玩下，還有一項鮮為人知的「呵護變化」，亦即您如何對待它、使用它所產生的變化？這是值得期待的，要說到變化，有養壺經驗大概比較清楚，茶壺在每日悉心照料日積月累的使用下，壺身長期受到茶湯浸潤，表面會益加油亮，這就屬於呵護的變化，只不過諸如紫砂壺、石壺等類，長期養之，變化也不過在色澤與油亮度漸次加深，而柴燒作品則不然，不同系列色彩有不同情況轉變，色彩變化往往出人意料，有些金屬光澤作品在經常使用下，甚至會出現七彩折射光，有些細微的結晶體在茶湯長期浸潤下才顯現點狀光澤，不論是用於茶、咖啡、酒等各類飲品，細心養之都會展現色彩增艷。此外，盛裝茶葉的容器，在裝入茶葉後茶倉表面光澤竟也會隨著變化，這也是從友人使用心得分享給我才得知，各類作品若經年累月的使用，會出現何種變化？說實在的，我也不知道，只能套用友人一句話「雲深不知處」來詮釋，因為純柴燒的發展也不過是最近幾年的事，一件可期待的藝術品，要揭曉結果，還有待眾多朋友加把勁，未來共同分享心得。

我有位朋友，是位深藏不露的高人，每日離不開茶飲，最喜愛台灣烏龍茶，在我認識的人當中，是對養壺最有研究的一位，他常掛在嘴邊的一句話「收藏骨董就要讓它得以展現藝術價值的美」，對待純柴燒作品就如同對古董般的呵護，經過他的同意之下，將養壺方式提供大家參考：

1. 當獲得新壺（杯）時，先用泡完的茶葉渣加上些許新的茶葉細末，加適量水用大鍋子煮開關火，然後把新壺放入鍋內（壺身只讓壺外緣接觸茶湯，壺蓋單獨反置，亦即讓有天然灰釉面接觸茶水），數分鐘後壺身反置（讓上半部亦可均勻接觸茶水，以避免養後色澤不均勻）待約十分鐘後將之完全浸泡於鍋內，再浸泡十分鐘後小心取出，以茶葉渣搓揉壺身（蓋）外表，完成後洗淨放入烘碗機烘乾。

2. 經過前項處理過的茶壺即可開始使用，每天使用後重複第1項程序，養壺除了色彩變化外，若單一茶壺僅單泡同一種類茶，長期下來這把壺泡茶效果也會越來越好，亦即更能將茶湯韻味展現出。

3. 新茶倉（甕）的部分以第1項程序處理過後，放置至完全乾燥後即可開始存放各類茶葉，置放茶葉以八分滿以內為佳，在茶倉（甕）與茶葉相互影響下，有些茶葉會讓茶倉（甕）外表日益油亮，尤其越好的老茶越明顯，彷彿外表塗抹一層油脂般，這也代表茶葉順利轉化了。

三、
台灣柴燒與宜興茶器之審美觀

　　由於柴燒成品極適合用於茶器、花器等，加上傳統文化薰陶，與之更加緊密結合，尤其茶器更是日常生活不可缺少的用品，以往大部分愛好茶道人士多數偏好宜興紫砂壺，當然也是欣賞它的工藝、土質與特性，隨著紫砂禁採，好的紫砂壺已不復多見，適逢柴燒茶器突破以往，天然藝術性與功能更勝紫砂茶器，頗有取代之勢，過去慣用紫砂茶器者，在選用柴燒作品難免會在舊框架下予以相互比較審視，這是人的通性，一種成品有二種不同作法，有些部分可相互比較，但有些特性則是各有所限制，無法以同一標準相互比擬，在此，就二者一些特點概略分析，提供茶道愛好者作為選用參考。

（一）原料使用與製作

1. 宜興紫砂陶所用的原料，主要包括紫泥、綠泥及紅泥（朱泥）等種類，統稱紫砂泥，紫砂礦土含鐵成分高，從泥坯成型到燒成收縮約百分之八左右，燒成溫度約1100餘度，生坯強度大、變形率小，茶壺的口蓋能做到良好密合度，因使用電窯或瓦斯窯燒製，坯體受熱均勻，造型輪廓線條不易扭曲。

2. 柴燒陶混合多種陶瓷土，通常選用含鐵質成分高的陶土為基底再搭配其他種類天然黏土，每位作家各有其獨特配方，從泥坯成型到燒成收縮約百分之十五至二十，燒成溫度約1200餘度，變形率高，天然黏土燒成溫度範圍較受侷限，不得過高或過低，茶壺等有口蓋容器，需以隔離襯墊與器身隔開，較難作到良好之密合

度，隔離墊清除後會留有磨痕，使用柴火無法讓坯體受熱勻稱，整體造型輪廓線條容易扭曲，尤其全手工作品更甚。

（二）人文環境與審美觀

1. 挑選紫砂壺時，一般會從土質、工藝、造形、落款等方面來衡量每一把壺的價值，基本選壺條件講究壺身端正勻稱，口蓋密合，壺嘴、蓋口、手把三點同一軸線且端正不偏斜，出水流暢及壺蓋位置不能漏水等。

2. 多數柴燒陶藝家都懂宜興壺製作要則，由於人文環境不同，創作者不拘泥於傳統，創新求變展現個人特色，加上收縮過大與柴火受熱的不勻稱，創作上便借力使力，跳脫傳統思維展現個人風格，故不宜以紫砂審美框架套用於柴燒作品。再如側把壺手把的上揚角度，一般約從與壺身呈90度至上揚120度角之間，尤其日式側把壺通常上揚達120度角甚至更高些，就曾有人請教過我這個問題，何種角度為佳？為何日本側把壺上揚角度特別大？關於這些我以個人觀點復以友人：「角度配合壺身造型美觀、順手即可。日式側把壺之上揚角度大，依我個人看法跟人文環境有關，早期日本人習慣坐在榻榻米上泡茶，茶壺所放位置非常低，所以手把上揚角度高順手，如果以國人習慣在泡茶桌上泡茶，側把壺手把上揚角度則不宜過高。」喜好取捨依人文環境及審美觀而有不同。

（三）使用與保養

1. 紫砂茶壺能吸收茶汁，使用一段時日後壺內能積累「茶鏽」，壺外日益油亮，空壺內注入沸水也有茶香，為能達此階段，養壺者多半於使用後將茶壺外部以棉布擦拭乾淨，內部自然陰乾。

2. 純柴燒茶壺具有軟化水質能量，主要藉由水與陶體直接接觸而激發出改變的動能，故須保持壺內之潔淨，不宜讓茶垢形成阻絕體，使用過後壺內應清洗乾淨，可使用細軟材質之海綿等輕刷之，壺外則同紫砂壺以棉布擦拭乾淨，用畢可烘、曬讓其保持乾燥（經過烘、曬，養壺效果更佳），外部長期接觸茶湯浸潤後，各種特色茶壺均有其特殊變化。

四、
陶藝發展

　　不論中外，早在遠古時期即有陶製品出現，自有歷史記載後，從歷代流傳之陶瓷中不難發現，在釉藥發展運用後，美麗的色彩吸引當時王公貴族，皇室的好惡當然導引民間風向。及至宋朝白瓷燒成技術更趨成熟，搭配各式各樣釉藥的使用，引領中國千百年來輝煌的陶瓷藝術，而原始柴燒僅流於文化傳承或偏鄉日常器皿。

　　在瓦斯與電力尚未被運用時期，釉彩陶瓷器的燒成仍以薪柴為燃料，只不過在窯中須將作品放入匣缽盒中，以避免被落灰沾黏，一般未上釉的柴燒製品也僅燒成器皿，以可供使用為度，無人工施釉的柴燒製品，燒成技巧未如今日般成熟細密，外觀上遠不如披有鮮豔色彩的瓷器，長久以來並不太受重視。

　　學者從考古中發現，台灣早在六千餘年前就有柴燒陶器存在，有歷史紀錄可考就的則在明清時期隨移入的居民將建、燒窯技藝傳入，迄近一、二十年參酌日本柴燒品味及技法，結合傳統求新求變的民風，將逐漸凋零的產業賦予新生命力，加以傳統茶道文化的融合，茶器、花器更為主要項目，柴燒作品可謂「生活藝術化，藝術生活化」最佳代表之一。

　　時至今日，「良志窯」延續古法創新研究，將柴燒的美賦予新生命，以天然陶（磁）土為素材，不人工施釉、不添加任何化學物質，純以柴火焠煉後，塑造出兼具「視覺美感」、「轉化效果」、「呵護變化（使用後色彩美感變異）」的純柴燒陶藝，一種可體驗色、香、味及把玩的藝術品融入我們的日常生活。

五、
環境保護與柴燒現代觀

　　在講求環保的現代社會，柴燒常被認為是非常不環保的行為，大多數柴燒陶藝家均避談這個問題，現實環境中在怎麼潔淨的能源也避不開污染，在此針對這個議題提出一些看法。

　　首先對於使用木柴為燃料，為人所詬病的是燃燒時所產生的黑煙，然木柴燃燒後產生的黑煙主要成分為二氧化碳及碳素，前者有助於植物行使光合作用，另碳素飄落於地面後除有淨水功能外，還能平衡水中酸鹼值有利於植物成長，燃燒剩餘之木灰，更是農民爭相索取之天然肥料，可供農作、改善土質，產生良性自然循環性，但也不可諱言，燃燒的黑煙、微塵粒子直接吸入體內有礙健康，落塵會弄髒居家環境，影響周邊居民生活，所以選擇遠離塵囂的環境以避開對人的直接影響。

　　倘若非使用木柴而係用電力生產陶瓷，依環保署2013年揭示之資訊表示，台灣電力來源逾七成仰賴火力發電，全台20座火力電廠，提供了77％的電力，火力發電中又將近六成使用煤作為主要能源（燃煤所產生之煙則含有毒之硫化物），單台中電廠一年燃煤所排放的二氧化碳，就超過3900萬噸，對大氣影響相當於砍掉39億棵樹，除此之外，還有部分電力是靠核能發電，換句話說，有90％的電力是以高汙染的方式產生，我們每天用的電，每十度就有九度來自高汙染發電源，而其產生之廢料更將遺害千年。

以目前公認最為乾淨的太陽能而言,其生產太陽能板過程中對環境的危害有多少?也是值得共同探討,很多人不知道太陽能板在生產過程中,會產生大量碳化矽粒子、矽屑及切削油等廢棄物,形成「矽泥」,這些矽泥是無用的汙染物,常被不肖業者隨意掩埋,或承租倉庫棄置。其次,製程中還會產生廢液,這也是個環保大問題,過去環保局在許多縣市都曾查獲眾多棄置廢液,且有鐵桶腐蝕,廢料流出,滲入周邊農地,危害環境之情形發生。未來,太陽光電模組在20年壽限期滿後,除役的廢棄物處理也是重大環保問題,它的構成物主要是玻璃,約占60～65%,另有電池、其他零組件等,含有許多矽、鋁、鋅、銀、銅、鉛等成分。由於內含重金屬物質,直接掩埋或焚化將對環境造成衝擊,試問,整個生產過程及事後廢棄物處理需要消耗多少能源?製造多少汙染?太陽光電真的是很環保的嗎?

　　通常有深度的柴燒陶藝家,都有相同之共識,就是不因燒陶而砍伐樹木,大部分人都使用鋸木廠切剩之邊柴、漂流木、行道樹修剪之樹枝、開路整地清除之樹木等,以台灣環境而言,這些木柴供燒陶早已綽綽有餘,無須更耗費成本去新砍伐木柴。

　　根據上述分析:

燃煤（核能、太陽能）→發電→燒陶

剩餘木柴之再利用→燒陶

二者對環境破壞影響,孰輕孰重了然於心。

　　我們日常生活中，食、衣、住、行無一離不開環境破壞，尤其電子產品氾濫，生產、使用、報廢當中所消耗的能源、廢棄產品形成的汙染與萬年垃圾，對環境的危害更是無法彌補，再者新科技發展崇尚「奈米」化，相對汙染是否也隨之「奈米」化？這些才是未來人類的浩劫，若單針對相較無大危害產業，以眼睛看得見為標準，予以攻訐與限制似乎不符比例與公正原則，真正的環保是要在日常生中「惜福‧愛物」珍惜資源、避免過度消耗與浪費。

六、
柴窯與陶藝概述

　　有關柴窯的型式、特性，坊間相關研究論述已相當多，本書不多作贅述，基本上，一般柴窯架構區分依次為：火膛（薪柴燃燒室）、窯室（放置坯體作品）、煙道、煙囪等四部分，而「柴燒陶藝」即是指：「以木質材料作為生產陶瓷製品之能源，在燃燒薪柴期間，所產生的煙經過窯室飄向煙道排出煙囪，期間部分薪柴灰燼將附著於陶瓷作品上，操作者藉由控制升溫與窯室氣氛變化（氧化、還原等），讓附著之落灰與坯體結合產生變化，使土坯燒製成陶瓷成品。」

　　柴窯種類繁多，要建構何種型式的柴窯，取決於陶藝家的偏好，尚無建置能力者則只能選擇市場上提供租賃之柴窯作為使用，二者各有其優缺點（如下表）。

區分	優點	缺點
自行構築柴窯	一、排定燒窯時間彈性大。 二、薪柴選擇隨心所欲，可排除有汙染之木柴。 三、窯體完全由窯主掌控，如未出租他人使用或把關良好，窯體不受汙染，有利強化燒成作品轉化效果。	一、場地租購、築窯成本耗費極高。 二、窯場管理費力、耗時（薪柴整備、窯體整理）。 三、窯體形式固定，除非有良好操控技巧，否則燒成特色難有多重變化。

	四、柴窯依個人需求設計，且地理環境固定，操控順手。 五、窯體養護整理較佳，有利燒成效果。 六、定點、專用，有利經驗累積。 七、若經驗豐富，可靈活調整窯體氣流變化，同一窯即可有多重燒成效果。	四、無相關管理法令規範，易遭人為惡意干擾。
使用租賃柴窯	一、燒窯成本耗費低（給付窯主單次租窯費用）。 二、無須經營管理窯場（薪柴由窯主提供、出窯後窯體整理亦由窯主負責）。 三、每個窯均有其獨特燒成特色，可租用各種不同類型柴窯，展現各種窯型獨具燒成效果。	一、排定燒窯時間須受限制。 二、薪柴受限，依窯主所提供之品項（為節省成本偶而會夾雜受汙染之廢棄木料）。 三、許多租窯者為求燒成效果亮麗，燒窯過程中任意添加化學物，窯體受汙染嚴重，難以燒出轉化效果良好之作品。

	四、外在干擾均由窯主承擔，無須分心擔憂。	四、柴窯受限租賃之地點、型式、大小不同，操作較不易得心應手。 五、多人輪替使用，窯體養護無法兼顧，燒成效果易受影響。 六、變動大，經驗累積斷斷續續較難連貫。 七、窯體不允許隨意調整，同一個窯，各租窯者燒成效果易雷同，難有特殊變化。

七、
燒成經過

（一）選土配土

　　黏土在全世界各個國家均有分佈，土並非難得稀有之物，來源也無須太費神，現在都有陶土公司生產或代理國外各式陶（磁）土，選購上都很方便。土的重要性對柴燒來說要比釉燒來得講究，因為釉燒所用之土表面必須施釉，成品為釉藥所覆蓋，土的要求只要不影響燒結溫度及釉藥表現即可，柴燒所用之土，除基本的能耐燒結溫度外，最重要的是要易於表現出柴燒效果，一般含鐵量高的陶土較容易具有燒成變化，其他微量元素與礦物質也都會有影響，各種土所含成分不一，同類的土，產地不同燒出效果也不同，為了要符合柴燒效果需要，柴燒陶藝家要了解各種土的特性與耐溫程度，通常較少使用單一陶（磁）土，大部分都會選用數種陶（磁）土混搭，混搭後的土必須掌握燒結溫度與效果的對應，選配是否得宜對燒成效果影響相當大，這也間接反映出陶藝家的經驗與實力。

（二）作品成型製作與整備

　　一件作品由泥料脫胎為土坯，反應著陶藝家當時的心境與思維，柴燒陶藝家往往需要具有大、中、小型坯體創作才能，因為在柴燒窯中為使火路順暢且多變化，各種尺寸作品創作為必要條件，又因土料多以陶土為主，表現崇尚自然、古樸，加以柴火焠煉，作品從入窯至出窯，形體變化受人為與自然交互影響，故作品成型即考量多方變化因素，以展現柴燒特色，有別於一般電窯、瓦斯窯燒製之作品，可強調其器形工整度。

　　當土坯完成後，作品若有蓋子（茶壺、茶倉等），須將蓋子與坯身間以隔離襯墊區隔開來，以避免燒在製過程中，由落灰變化之天然灰釉將二者覆蓋黏結。

（三）入（排）窯

　　「火」對柴燒影響攸關重大，窯室內，最上層與最下層溫差可達一百度，前排與最後排溫差近150度，故在排窯中須講求火路順暢以縮小溫差，通常作家多半將大件作品排放在最底層，使部分火勢直接貫穿，其他各層排放亦須考量火的流竄路徑，儘可能達到均溫及預期效果。

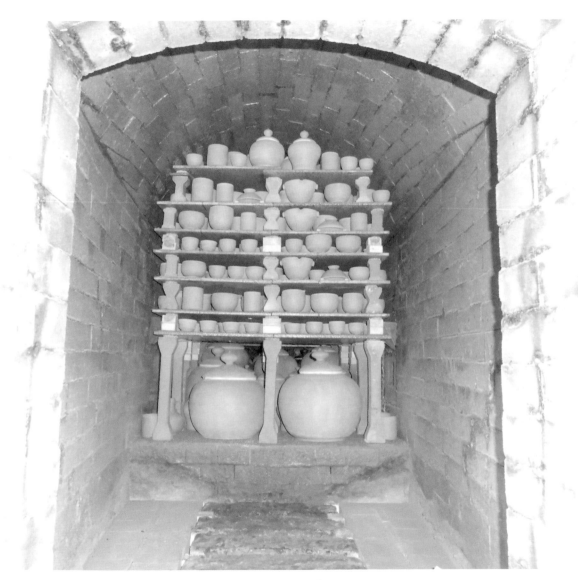

△【入排窯】

（四）燒窯

1.主燒者思維

　　由於燒窯升溫、攻火時間往往需耗時三至四日，一般燒窯過程中都是由數位陶藝家合力完成，當中由一位最有經驗者擔任主燒，亦或輪流擔任，主燒者主導全程燒窯方向及排定燒窯輪班表，但一般人難免都有自己成功經驗與主觀意識，故主燒者多半會夾雜個人思維，可想而知，此一模式失敗率當然高於獨立作業的主燒者。對於獨立作業的主燒者而言，雖然會有副手在側協助，要連續三至四日不眠不休運籌帷幄全程掌控燒窯，體力與耐力還是最大考驗，有此毅力陶藝家寥寥可數，除這些通則外，在燒窯前我還會預先設定燒窯方向與目標（重落灰、金銀彩……）效果。

　　燒窯過程中，如果使用租賃柴窯，囿於窯主規範或作家不願技術外洩，往往不能隨心所欲施展燒窯技巧，或又常常變換不同柴窯與地點，經驗無法連貫，因為不同的窯就有不同的控制技巧，相同形式的窯在不同地點，受地形、些微氣候變化也有不同應對方式，因此，主燒者事前應掌握全盤狀況，了解組員能力妥適編派任務。

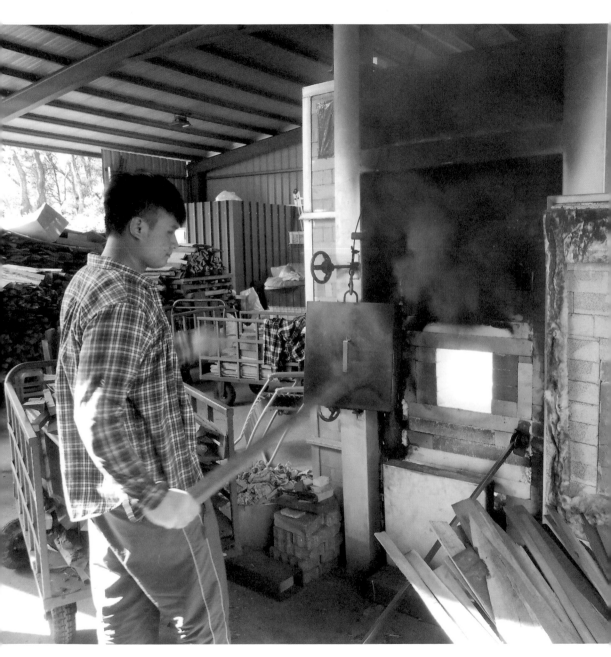

△【燒窯照】

2.薪柴選擇

　　木柴為純柴燒燃料要角，選定通常考量取得方便、純淨未受汙染等因素為首要，這也是苗栗縣之所以是全台柴窯聚集最多的因素之一。在燒窯過程中，並不需要特別區分樹種來使用，但應避免使用榕樹、橡木等樹皮含有乳汁之樹種，因是類樹皮燃燒過程中，汁液遇火後生成不明化學變化，灰燼飄落於坯體上難以燒融，會導致斑駁剝落現象，此外，各類雜木、剩餘邊柴為最經濟、環保且效果最佳的樹種，不同的溫層以木柴粗細來區分使用即可。最初始低溫烘坯、燻坯階段，舉凡樹葉、樹皮、樹枝、木屑、乾草等，都可為燃料，隨著溫度不斷升高，木柴便隨之調整粗細，高溫時薪柴消耗量較大，更須備妥充足大柴，以利溫度推升，並考量預備量，遇突發性阻礙時仍能支撐高溫的大耗量，堅持到完成燒窯。

　　使用何種木柴燒成效果較好，眾說紛紜，常有陶藝家標榜他的作品僅單獨使用松木、相思木、龍眼木等為燃料，藉以凸顯燒成效果特好、別具特色，也常有人問我這個問題，到底使用不同木柴差異如何？就個人經驗及看法而言，柴窯最前段落灰較重，不可諱言木柴種類影響有一定比例，但不是主導燒成效果的因素，土、窯與技巧的重要性更甚於木柴，柴燒主要效果是讓薪柴落灰與坯體礦物質結合（運用氧化、還原技巧）而生成變化，倘若在這過程中未能發揮該等效果，單純的把灰燼燒融於坯體表面，亦或都只是機械式的操作，那麼不同薪柴當然有其不同天然灰釉變化，反之，若能選用含鐵量高的陶土、設定好窯爐的氣流，運用燒窯技巧讓陶土、薪柴二者彼此充分交

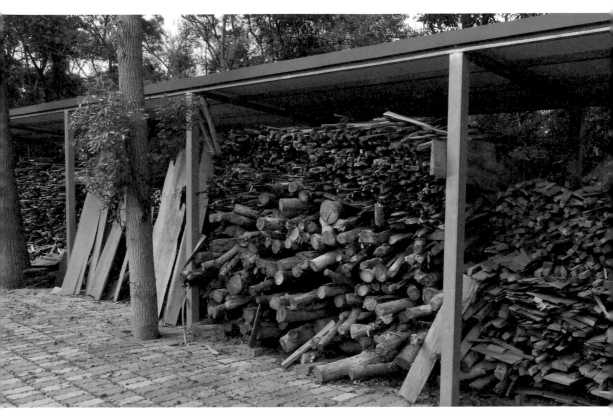

△【薪柴選擇】

融產生變化，當中的關鍵要素則是土、窯與控制技巧，再其次才是木柴，柴燒必須先能參透這點才有揮灑的空間。

就「良志窯」而言，使用樹種多樣化，著重乾淨無汙染之各類裁切剩餘邊柴、修剪樹木為主，同一個窯與單一配土便可運用燒窯技巧來創造多樣性變化，若木柴決定燒成特色，試問金、銀、粉金、紫金、漢綠等，各種金屬光澤與變化，應使用何樹種？究竟是燒窯者操控木柴去作變化，還是木柴主導變化？相關的變異因素從前面「純柴燒展現之特色」之論述中，對木柴種類是否決定燒成特色的認知應該能有些許了解。

3.目標設定

　　眾所周知，柴燒每一件作品都是獨一無二的，絕不會有相同的作品出現，通常一般人把這解讀為「柴燒是無法預先控制的」，一窯作品大大小小好幾百件，確實每件都不會有重複的變化，對這解讀自然合理，但是對一位有經驗的燒窯者而言，這些解讀僅是針對枝微末節的細小變化而已，就大方向而言，主燒者在燒窯前、燒窯中都應當有自己的看法與目標，比如說，預定將這次作品燒成展現偏向「落灰附著厚重系列」亦或「金屬彩光系列」等，就此二者而言，氣流調節控制、作品排放變化、燒結溫度、操作控制等，都有些許不同，另外還須配合燒窯當時的天候狀況隨機調整，這些必須是經驗豐富的主燒者才有辦法預先規畫與臨機應變。

4.燒窯時間

　　柴燒究竟需要多長的時間來燒成，每位作家各有不同見解，計算方式也不一，以我而言，從排完窯當日開始，點火燻坏二小時，引燃預先放置的大柴，而後緊閉窯體所有通氣口，再讓大柴悶燒一夜，這期間主燒者可以稍微休息片刻，待次日再次點火開始為期三天三夜連續不中斷的燒窯迄封窯為止，封窯後窯內燃燒室仍有許多未完全燃燒的木柴繼續悶燒，殘存的火星並沒有什麼作用，有時在出窯前清理火塘，偶而仍可發現些許未燒盡的火炭屑殘存火星。

同樣的流程，時間的計算當中就有許多不同的方式，常見說法為三天三夜（72小時上下）至四天三夜（86小時上下）。倘若起始時間從排完窯後開始點火為計算起點，就至少多了12至20個小時，結束時間以作品取出窯的時間為結束點，則又可多了數天至十餘天，相同流程就可以有約72小時、86小時、98小時、十天乃至二十天甚至更長（拉長封窯至出窯的降溫時間）的燒成時間說法。

如同料理，有些湯頭標榜用是以老母雞或大骨等材料，須熬煮三天三夜或數日不等，以獲取濃郁高湯，如若要超越前者的湯頭難道只要再多熬煮幾天就可以了嗎？是以燒了幾天不是重點，能夠控制得宜，燒出預期的理想作品才是最重要的。

5.主要控制重點

燒窯過程影響因素相當多，不同型式結構的窯體其應對方式不盡相同，沒有絕對的對與錯，本想將「良志窯」燒製過程完完整整呈現，幾經思量還是不應以個別窯的操作模式，涵蓋整個柴燒作業程序，況且其過程瞬息萬變，每每需因勢調整，同樣作法這次成效很好，下次就未必如此，個人過去燒窯經驗，常常被自己推翻，即至今日，還是常常調整變化方式。坊間有許多書籍、網路資訊介紹燒窯，我常提醒學生，這些都僅供參考，若按照該模式，成敗只能靠運氣，最重要的是多觀察、學習，不斷累積經驗才有能力隨機應變，在本書我僅就初、中、後期主要控制重點簡述之。

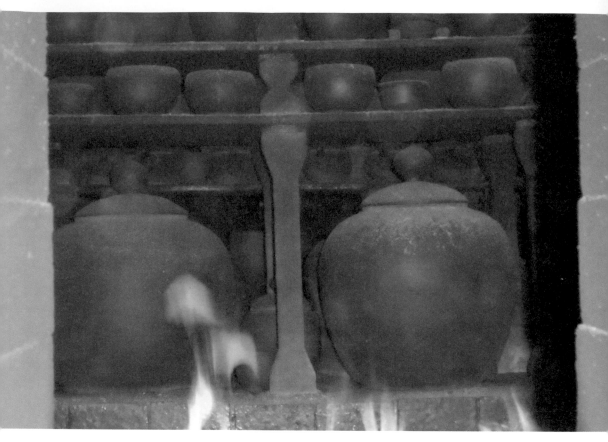

△【主控初期】

（1）初期

　　坯體成形入窯前，即便已將之陰乾，然其內部仍含有約15％水化合物，故在燒窯初期，循烘坯、燻坯緩慢升溫，使其完全脫水並於表面附著一層碳素。

（2）中期

　　在燒窯的控制技巧當中，常使用「氧化燒」及「還原燒」交互作用，所謂的「氧化燒」指：控制窯室內需流入足量的氧氣，使燒得熾熱的坯體得以與氧產生作用。「還原燒」：控制窯中呈缺氧的狀態，

△【主控中期】

此時燒得熾熱的坯體，因缺乏氧氣，土坯中所含的鐵元素等礦物質由金屬氧化物轉成為低價氧化物，這些炙熱的氧化物與坯體表面落灰如順利融合即形成天然灰釉色彩效果。此二種技巧交互運用，控制強、弱及是否得宜，對燒成效果、成敗影響相當大，如何調整窯室氣氛，全憑燒窯者的技巧與經驗，判斷何時可開始作「還原」動作，通常參考溫度外還要聞窯體產生的氣味，是否有還原效果與強弱則要觀察「火的吞吐」、「煙囪排煙的狀況與形式」以及「肉眼觀察坯體表面是否有細微鐵物質的釋出」，這些牽涉的都相當專業，只能現場邊觀察邊解說，較難以文字敘述。

△【主控後期】

（3）後期

 在燒窯的最後階段經驗相當重要，就溫度而言，一般溫度計誤差值約百分之二，看似還好，當溫度到達1000度時，正常情況下誤差就來到正負20度，到底是正20還是負20，二者就差了40度，足以影響成敗，另溫度計只要使用過幾次後上面就會累積落灰，表面沾黏一層類似灰釉的物質讓溫度計誤差更大，此時，溫度計顯示之溫度只是一個參考值，燒窯者要能夠以肉眼觀察火的色澤、坯體變化，據以判斷溫度及坯體是否燒成，以及需持溫時間的長短，這時炙熱的火焰與坯

體，綻放強烈刺眼的光能，為避免失真，燒窯者無法戴太陽眼鏡或各類護目鏡來進行觀察，完全要憑肉眼直接目視，這對眼睛必然是會有些傷害，但終究還是需肉眼觀察才能決定最後溫層與封窯時機，此階段所憑藉的在於經驗是否足夠，這也間接讓大家了解到為何燒窯技術難以文字敘述傳承。

（五）出窯整理

經過不眠不休的燒窯期及降溫的等待時間，最令人期待的就是出窯了，雖說大勢已定，不論結果令人興奮或失望，成品總到曝光時機了，在此，燒窯者尚須觀察每個位置、每一區塊，是否達到預期效果，作品排放有無不妥有待更正檢討事項，以為下次燒窯參考。

剛出窯的作品尚須經過清理，成品表面灰塵、底部沾黏用作隔離的馬來砂，以及作品有蓋子的部分，隔離襯墊必須一一清除洗淨，完美成品至此始可完全展現。

當清理完成後，我還比別人多一道程序，那就是口感（轉化效果）的測試，通常測試程序如下：

1. 以評鑑杯沖泡一壺茶，此壺茶分別倒入新出窯柴燒杯、一般瓷杯或玻璃杯。

2. 靜置一分鐘後分別品柴燒杯、瓷杯茶湯（換杯品時以白開水漱口），比較落差。

3. 第二分鐘再同前次方式各品飲一口，比較二者落差。

4.第三分鐘再重複一次，品飲二者落差。

5.置冷後最後一次品飲一口，比較二者落差。

如能成功的燒製具「轉化效果」的作品，從柴燒杯中可以感受到從第一口至最後一口的品飲當中，茶湯每一次入口的層次變化，而一般瓷杯或玻璃杯則前四次口感都一致，冷了風味較差。除了茶以外咖啡也可以用同樣方式來測試，至於烈酒類就更明顯了。用此方式即可明顯判斷出該次的燒成是否有達到轉化效果，這種感受的要求標準是要一般人的味蕾就能分辨出差異，而非似有若無或因人而異的感覺。

進一步的口感測試則來自於友人及殷殷期盼的收藏家，在獲得我的作品後，很快的就會有各方測試心得共同分享。不同的茶葉又有不同的變化，每一窯燒出的成品彼此之間又有不同特點，例如以老茶而言，這一次出窯作品表現比上一窯更好，而上一窯作品則對高山茶表現較這一窯好，這當中的變化因素我尚未參透其中的道理，只能類比在同一茶區春、夏、秋、冬所採的茶，即便一樣的工序製茶，風味也必然不同。總歸，天然的東西會隨季節、環境、當下氣候乃至人的心境……的不同而有所變化，而這些變化皆為正向的、值得品味的。

在我的認知中，一件柴燒作品不僅僅只有外在之美，也要有其內在蘊含，以目前的技術水平而言，只要燒製成功就可以有一定的轉化效果。

八、
一般柴燒不能說的祕密：常見巧門技法

　　柴燒技巧繁多，要完全用薪柴以古法燒製可謂辛苦又不容易的工作，一般人為了獲得高效能的燒成方式，採取了許多技巧性的變通方式來完成，為了讓喜好柴燒者能有進一步的認識與選擇，在此介紹非完全天然柴燒常用的技巧：

（一）選土與配土玄機

　　每位陶藝家大多有自己專屬配方，通常選用數種陶、瓷土混合，然陶土種類繁多，相同的陶土若產地不同，燒出的效果亦不盡相同，是以費心測試各類黏土效果，調整配比是不可或缺的功課。

　　以往柴燒多以各類陶土為主，再加配少量磁土，以便將燒成溫度控制在1200度至1300度之間，達到最佳燒成效果，這方式若燒製成功則有機會出現品相優美的作品，但缺點就是操作困難，失敗率偏高，早期大家都未運用巧門手法的狀況下，一般成功率約五至七成，即便燒製成功也不見得就會出現漂亮的作品。目前在市場需求殷切下，如何提高成功率及良率，便是大部分陶藝家急欲克服的問題。

　　在配土上若欲提高成功率，部分陶藝家會將磁土比例大大提高，主要是因為磁土內的長石成分含量約百分之二十五，熔融及玻化時，容易沾黏灰燼快速達到積（流）釉效果，此方式在燒製過程中控製技巧就可較為簡略，只要能將溫度衝上1200度以上即可產生不錯效果，

但高比例磁土因含鐵原素、礦物質少，色澤無法有過多變化，相同瓷土比例常出現固定的底色系與流釉效果，亦即同比例瓷土燒製出之色系相類似（有些則因窯性不同而有其他固定單調色系），若每次微調增減磁土變換不同的窯來操作，就有些微色彩變化，此法最大優點是成功率可大大提高，如欲搭配施釉也較易進行，缺點就是轉化效果無法彰顯、任何人以相同配比執行柴燒，其變化均相類似。在辨識方面，高瓷土作品底部若偏氧化狀況下為乳白色，偏還原狀態下則為白色，相對於陶土為主者，由於含鐵成分及其他多種微量礦物值高，控制得當則能產生豐富變化，早期紫砂壺泡茶軟水效果之所以為人所推崇，紫砂土含鐵量高為其重要因素之一。

　　要論動腦筋費心於黏土上面，商人的腳步總是領先於陶藝家，市場需求動向商人瞭若指掌，現今市場上已出現特殊黏土專供柴燒使用，是類合成土經陶土商縝密調配混以化妝土等不明物質，只要以基本的燒成方式讓溫度升上1200度以上即可產生不錯效果，燒成後作品底部或內部未與火直接接觸面，與正常陶土為主的作品效果相類似，有許多柴燒標榜「原礦土」，實所用為合成土混合，真正「原礦土」其比重與陶土接近甚或更重，而混有化妝土等化學物質的合成土，製作出的作品比重較輕，故許多柴燒陶瓷品拿在手上感覺較正常陶藝品輕，這是較簡易的辨別方式，再者，所有用相同土的陶藝家，燒製出的效果也很接近，但有小聰明的陶藝家則會區分完全使用合成土、調整合成土配比多、寡方式再搭配化妝土運用，刻意製造不同變化，此舉要辨別則有相當困難度。

（二）量產作品製作

一種類商品若有廣大市場需求，就必須有相當的數量，有一定的量之後才能讓眾多消費者知道作者的存在，進而推升知名度，但所有作家都只有一雙手，在純手工製品難以滿足眾多追求者狀況下，「利」的誘惑又怎捨得放棄呢？因此，替代手法叢生，講究誠信者會冠以公司、工作室、窯場稱謂等作法增量產製商品，取巧者則假他人或機器之手，落款自身名號混充行銷，一般增加產量方式概如下列四項：

1.專業代工

各地區懂得陶藝製作的人不勝枚數，有些專精於單一項工藝品製作，在質的方面均有一定水平，但量的方面，單一項作品還需數位代工者方能滿足大師們的需求，以小茶杯為例，完成單一杯子在陶土未完全乾硬時便須用印落款，從市面上觀察同一作家落款，不同形的杯子便有不同的章，同型杯甚至還有圓章、方章，字體又可區分大篆、小篆等，其因乃作家下單予數位工藝師，每位工藝師便須交付一顆印章使用，為避免混淆，不同工藝師便給予上述不同形體的印章作為區隔，如所交付均為同型印章，則以蓋的位置作辨識，以茶壺為例，可蓋在壺底、壺身側邊、手把下方等區分之，較大件作品如茶倉等，因數量不多，通常交付作家後再由其補上簽名落款，還有很多作家不懂作陶只會燒陶，或有只專於小件作品製作，但柴燒窯為求火路順暢，

往往需大小件作品同時排放，在加上利益考量，迫使買坯文化盛行，另有出得起錢的，談好價錢，製作、落款、燒製全數代勞，有錢便可成為作家，代工現象可謂千奇百怪。

2.生產線分工

對作家而言，配土祕方不見得願意外流，下單予專業代工者，只能依其慣用之土或概略要求配土方式為之，品質較無法掌控，在科技發達之今日，專業分工是節省成本增加產量不二法則，當然也牽動陶藝家仿效，在自己工作室裡，聘請幾個員工單獨訓練某一項固定工作，可以做得又快又好，成本相對低廉，以茶壺為例，作家拉修坯、壺嘴、手把各有專人負責接合，形成一條鞭生產線，雖是小小分工，產量即可倍增，品質又可直接管控。

3.半手工化製作

只要手工製作便有速度限制，即便聘請、訓練員工協助也是有限，另外一些花俏邊飾，以手工為之不僅曠日廢時，也非人人學得來，解決辦法便是鑄模生產，通常以石膏製模，只要將陶土擠入壓實再敲出即可，就像糕餅製作一般，亦或將陶土壓入模具內，再如同蓋章般將紋飾黏貼於作品上，以茶壺手把為例，其造型特異每把如出一轍、紋飾態樣、大小均相同者，多為配合模具使用之半手工製品，此等產品製作輕鬆又美觀。

4.機器注漿與旋坯

　　注漿與旋坯為機器生產陶瓷品常見方式，使用機器生產器皿係屬正常，只是假機器生產之物，稍加修飾便謊稱手工或作家手製，這就太過於誇大虛華了，然仍不乏大師級人物假此作為卻洋洋得意，炫耀技術高超，手拉坯（作）陶藝品要找出二件厚薄、大小均絲毫無差者，難上加難，只要稍加比對不難分辨。

（三）燒製手法

1.柴火添加化學物

　　柴燒最困難的莫過於讓落灰與陶土完美結合，整個過程稍有失誤就全功盡棄，柴燒之所以失敗在於落灰未與坯體結合產生變化，為避免失敗難免有人會鑽營一些特別技巧動個小手腳就大大提高成功率。例如在燒窯過程添加化學物質即為常見手法之一，為了讓木柴灰燼飄落於坯體後不會遺落，在燃燒過程中將塑化物丟入柴火與之共燃，它燒融後產生的煙帶有黏稠性，當煙飄移拂拭過坯體後，坯體表面即沾黏該化學物而變黏稠，同時木柴灰燼再飄落後即被緊緊黏著於坯體表面，這個手法不會因控制不當而讓草木灰白白流失，待高溫時便順勢於坯體上形成天然灰釉。

在辨識上，附著化學物質的作品，須以附有燈光之放大鏡觀察，即便肉眼看起來黯淡無光區塊，正常柴燒作品表面會有金屬光澤，在放大鏡下反光效果強，若混含有化學物質者，其反光程度相對較弱，另外只要柴燒成功作品，其燒成溫度多在1200度以上，輕敲擊之聲音清脆悅耳，若是混合的物質為塑化物，則聲音較低沉，如屬茶倉類，打開蓋子立即聞甕內氣味，如有怪異化學物質氣味皆屬受汙染作品，這是簡易的辨識方法。

2.施釉柴燒

（1）坏體上釉法

由於陶土毛細孔較大，易吸收水分，不容易上釉，故一般釉燒陶藝常將坏體先作素燒固化後，方才便於施以釉藥，若未經素燒亦可將釉藥粉末撒於坏體上，完成施釉的半成品，將具有基本的釉色，放入柴窯中再燒一次，當釉藥開始燒融時亦具有黏稠性，此時木柴灰燼飄落後，也如同前項過程般黏結落灰，只要比照釉燒溫層控制方式升溫即可。此種作法通常為具有豐富釉燒經驗者較喜歡採用，隨便燒都有顯著色彩，輕敲之聲音也維持清脆悅耳，此法成功率可高達九成以上。

（2）高溫施釉技法

彩色玻璃的製作方式之一，是在高溫階段加入金屬氧化物以熔之，高溫讓金屬氧化物形成噴霧狀產生發色作用，欲呈現何種發色效果就使用相對金屬氧化物，一般常見為使用銅、鈷與鐵三者，若欲燒

出類似「漢綠」效果，則灑鹽取代。銅的發色範圍極廣，可產生金屬光澤或綠、藍綠及紅色，如使用氧化鈷則呈藍色、氧化鐵呈青色或青綠色等，柴燒陶含多種礦物元素，在高溫階段，當表面熔融時也會有玻化現象，此時投入適量氧化物結晶體，在高溫下該結晶體將瞬間形成噴霧煙狀，在接觸到坏體面後即生成具有相對色彩之玻璃光，同時坏體表面因而具黏稠性，木柴灰燼更易與之結合產生豐富變化，各種號稱藍光、黃金、翡翠色彩等，正常柴燒可燒出的色彩均可透過是類施釉方式達成且色彩之亮麗尤有甚之。

是類手法的作品因釉藥附著於玻化的坏體表面，其特色是坏體彷彿塗了一層油，劑量過高油亮程度則呈不自然層積現象，尤其低凹、圓弧邊緣處，往往累積一層厚厚氧化物生成的色彩（各類氧化物，通常均呈現深藍色沉積，如圖施釉柴燒紅圈所示）。觀察同一作家當次出窯作品，後段接觸釉藥較少，中、前段越接近薪柴燃燒室者，釉藥接觸量越多，油亮色彩也將越深，就好比淺灘水不顯得色彩深，若是積成一潭深水，則潭水色彩可就不一樣，若能理解這道理，無論作家如何去變化色彩也不難分辨了。

此法在控制上需具深厚釉燒經驗及基本柴燒技巧，也非一般人做得來，就我看來將彩色玻璃燒法與柴燒陶藝融入一體，這也是一門高超的藝術技藝，足以單獨形成一脈風格，也算現代柴燒在藝術上的特殊表現，但是美中不足的是因為使用釉藥關係，將陶瓷器毛細孔完全阻絕因而失去軟化水質功效，這類手法燒成的作品呈現極高的視覺美感，但難有轉化、呵護效果。

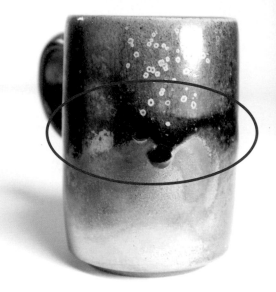

△【施釉柴燒】攝影：張程凱

　　隨這柴燒快速發展，各種專供模仿柴燒效果的釉藥不斷推陳出新，很多人問我釉柴燒在使用上是否有安全顧慮？說實在的，這方面我不敢妄加論斷，畢竟個別作家添加的釉藥含有哪些化學成分，連他們自己都不清楚，何況我這外行人。就我所知，一般家庭用碗盤，色彩形形色色，這些施釉器皿最外層通常還有一層透明釉覆蓋，在高溫燒成中已呈穩定狀態，使用上應無顧慮，倘若有破損則應避免再使用，但若在柴燒中施用化學釉則無透明釉的保護，作成花器、觀賞藝品尚無重大安全顧慮，至於食用器皿就應視釉藥成分而定。

△【柴燒辨識1】攝影：張程凱

（3）施釉技法的辨識

　　柴燒色彩的生成是經由陶土礦物質、落灰與碳素在燒成過程中逐步產生的自然變化堆疊而成，當中的金屬光澤若以放大鏡觀察，其光澤中可見不同大小的細微黑色炭點（如圖柴燒辨識1），若有人工施用釉藥，大部分碳點都會被覆蓋，尤其黃金般的色彩特別明顯（如圖柴燒辨識2），運用此法最易分辨，單以肉眼是看不出來的。

　　草木灰所含微量元素相當多，燒窯期間這些灰燼飄落於作品上所產生的變化隨時在改變，整窯作品要呈現單一系列均勻且厚實的釉彩幾乎不太可能。有些作品表面整體釉彩均勻細緻且色系單一，通常係先蒐集木柴灰燼，經過篩洗處理後成為草木灰釉的原料，將之以特殊方式調合後再噴、刷於坯體表面，而後再置入柴窯開始完整的柴燒程序。這方面的鑑賞判斷必須先要了解，柴燒過程中落灰的分佈會因為排放位置，如窯的前、中、後、上、中、下，作品的正面、背面、上、中、下緣，器型的凹、凸、斜角等，角度的不同而散布不同厚度、層次的落灰，作品排入窯內彼此間也會影響火的流竄與落灰分佈，從這當中觀察也可概略看出端倪。

純柴燒與釉柴燒相關優、缺點分析如下表：

純柴燒與釉柴燒優、缺點分析表		
區分	優點	缺點
純柴燒	一、陶瓷土、燃料木柴等，均為純天然，生產過程無添加任何化學物質，符合現代人養生需求。 二、色彩層次豐富且美豔亮麗之經典特殊作品，雖然不易燒製，然一但燒成，則非人工技巧上釉所能調製。 三、可操作多重變化，表現多元。 四、容器使用具有良好轉化效果。 五、器皿使用、把玩後，色彩會產生良性變化。	一、柴燒技巧困難度高，成功率低，不容片段操作失當，若燒製失敗則全窯作品報銷，燒製成功時，耗損（破裂、變型等）亦高，成本重。 二、燒製時間長（基本耗時為三天三夜至四天三夜），過程繁瑣，體力耗費大。 三、一般陶藝家對柴燒功能僅侷限於宣稱能軟化水質，實質功能之具體展現困難度極高。

釉 柴 燒	一、操作容易，成功率高（可達95％以上），節省成本。 二、釉藥色彩可任意調配，只要溫度到達即可顯現調製之基本色彩，另高溫釉藥融化時，具有黏稠性，此時木柴落灰易沾黏，具有雙重效果。 三、燒製時間可縮短為二至三天。	一、須具釉藥學基本學識，否則難以調配迷人之色彩。 二、色彩變化侷限於市場提供之釉藥，作家之間燒成色彩變化雷同。 三、須配合所使用釉藥燒製，較無法作多元性變化。 四、釉藥成分不明且品味口感難以展現。 五、器皿使用、把玩後，易髒汙，難有呵護變化。

九、
展望未來

　　美好的藝術必須是歷久不衰的，這有賴所有藝術家共同努力，針對柴燒陶藝個人有幾點期許：

（一）製程公開透明

　　現今柴燒製作過程的千變萬化令人難以捉摸，這是目前整個台灣柴燒發展最混亂的現象，然當前消費意識高漲，消費者有充分知的權利，這並非公開作家的創作機密，而是以誠信的態度面對藝術愛好者，透過作家與商家之間的自律，讓他們了解每為作家創作基本手法、方式（自製、監製、分工、代工）、使用原料等，如此才能奠定長遠發展基礎。

（二）柴燒專區推動

　　文創產業在台灣無論官方與民間都不遺餘力的推展，但是對於柴燒築窯、燒窯部分目前並無相關法令規範，陶藝家多為自行選定地點從事燒窯工作，環保抗爭時有所聞，傳統柴燒必然會有燃燒的黑煙，在技術上雖然有環保設備可以過濾黑煙減低汙染，但是實際上加裝環保設備後在過濾黑煙的過程中，設備運作下對窯室內的氣流同時也因而產生不同的變化，黑煙的問題解決了，但是所燒出的成品卻遠遠無法達到理想的要求或完全失敗。

未來環保問題勢必成為傳承古老柴燒文化發展最大阻礙，地方政府若能妥適規畫特定區域成立文創燒窯專區，或加徵空污稅取代取締罰則，讓柴燒藝術創作更公開、透明，對保留傳統文化絕對是正面幫助。苗栗縣人為全台灣柴窯數量最多、最密集地區，縣政府亦極力推展柴燒陶藝及人才培育，地理環境多山地丘陵且人口分散稀疏，是最適合推動本項產業的專區，若地方政府能更妥適主導規劃解決環保困境，以藝術創作結合觀光發展，不但能推升藝術創作層次更能帶動地方經濟繁榮，民眾自然也樂意接受甚至爭取專區的設置。三義木雕城就是結合藝術與觀光的最佳範例。

（三）闡揚台灣柴燒文創產業

　　品茗或各類飲品，古今中外世界各國均有其偏好用具，若未來能將台灣純柴燒之傳統文創產業，讓各國人士充分體驗是類器皿與其傳統茶、咖啡、品酒等慣用器具相互比較，體驗更高品質的文化饗宴，再次讓外國人追求我傳統陶藝文化。

（四）純柴燒功能的研究

　　「遠紅外線」的功能在醫學單位早已應用於臨床治療，如對傷口照射遠紅線燈，可加速傷口癒合即為主要功能。而柴燒製品具有「天然遠紅外線」也經過許多國家研究證實，目前僅有純柴燒可讓一般人均可感受到明顯的口感，然而對盛裝於柴燒器皿的液體，究竟對人體會產生何種變化？尚無有關研究機構進行檢驗與測試，這方面從醫學應用推斷，我個人認為極有研究價值性，期待未來能有相關學者專家跨足研究與測試。

　　就目前而言「轉化效果」已可穩定的控制且效果顯著，但進一步再探究，每一窯的燒成品互相比較，彼此間會有些許差異，例如以茶壺而言，前面曾提及這一次出窯的壺泡起老茶相對較上一窯佳，而上一窯的壺卻在生茶類的表現較這一窯佳，此現象待進一步研究。由於經常有作品收藏者在獲取新作品後會與我分享使用心得，共同探討燒成方式的落差與異同以窮究期間關連與奧妙，這些好友一直以來伴隨我成長，引領著我走向更加精進的方向。未來對全發酵茶、半發酵茶、生茶等不同類別的主項，將研究應各以何種燒成方式來對應不同的茶？柴燒由古老的「器皿」發展為「藝術」而後成為「生活的藝術」，今後「良志窯」將努力把一個前所未有的概念與研究方針落實成為「極致的生活藝術」。

（五）十二節氣與純柴燒牽動的探討

　　前已提及四季柴燒所燒出的成品，對品飲各類液態飲料都有不同變化，個人初步體會到節氣的影響有重要關連性，這方面的研究，光十二節氣就至少要執行十二次的燒窯，還須經過多次比較驗證才可能有基本的數據，這如果有多位陶藝家共同奉獻心力投入研究，相信數年後可能有初步的結果，若是有官方機構專責投入探討則成果更具公信力。

十、
後記

　　打從開始作柴燒就都是與幾位作家共同租窯燒窯，向人租窯確實非常方便，窯廠內燒窯先前整備工作，窯主會主動打點好，燒完窯收走個人作品，善後工作更無須費心，期間並未曾規畫自行造窯。然而寄人窯下的日子也有很多不為人知的無奈，歷經許多風風雨雨的辛酸與風波，我體會到想要有一番作為更上層樓，擁有自己的窯已是勢在必行，建窯的決心有了開端，整個過程大致區分下列四個時期。

（一）構思規劃期

　　開始構思築窯時期正巧有一友人，每當我燒窯時必定到訪觀看燒窯，久而久之才了解此人係交通大學高材生，年輕時曾經從事玻璃燒製工作，對窯爐結構及相關氣學原理頗有研究，看我燒窯可以回憶它當年工作的一些往事，常向我講解窯內氣流及肉眼觀察火、坯體變化相關知識。

　　在得知我有意構築自己專屬的柴窯後，主動請纓表明願意替我設計新窯，回想租窯期間，或而租用可燒出金銀彩特色的窯，或而租用燒出落重灰特色的窯，二者各有特別結構來達成其不同的燒成目標，我天馬行空的表示「我想要一個同時可以燒出金銀彩也可以燒出重落灰的窯」，沒想到他想一想就立即回覆我說：「可以啊！」再彼此討論我未來期望燒製成品偏好與容積需求，幾番溝通與研究，終於有了初步的設計概念，由於他行事低調不喜招搖，在這也不便透露他的姓名。

初次看了圖樣真讓我傻眼，舉凡整體設計圖、剖面圖、各部結構分解圖、立體圖、3D圖、放樣圖……十餘張的電腦繪圖資料，精密到需用幾塊磚都已計算出來，還有防有心人複製窯體的偽裝設計，裡面除了一張整體窯形的完成外觀圖我看得出外，其餘沒有任何一張我看得懂，才知此人多才多藝又精通工程營造事業，各類大型工程營造設計圖都難不倒他，何況小小一個窯，偏偏這方面我毫無概念，只好委屈他一一為我解說，他很用心的為我解釋每張圖的用意，好幾張只是純粹要讓我更明瞭窯爐結構而特地為我畫出的，經過他認真、詳細的講解後，我告訴他還是聽不太懂，我倆只能相對傻笑。

在之後幾週他改以口頭講解設計出的窯爐實體模式，以及未來燒製的變化原理與控制方法，幾經討論構想，設計圖也一再修正變更，並繪出能讓我稍微看得懂的圖，歷經半年總算拍板定案，窯的整體結構以及流線與角度都達到我們的預期標準。

（二）窯體動工構築

很多作家的柴窯都是由自己親手建造，這點我非常佩服，在這方面我選擇由專業的蓋窯師傅施作。幫我蓋窯的師傅本身是專業的泥作師傅，因緣際會下再鑽研柴窯構築，具相當豐富的泥作基本功與蓋窯經驗。

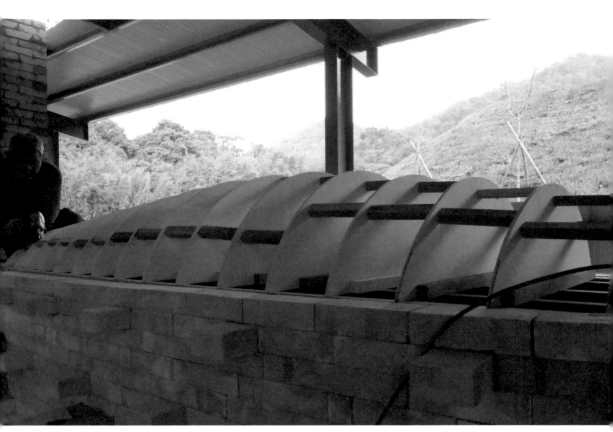

<div align="center">△【窯體構築1】</div>

　　早在預畫蓋窯階段就已和師傅敲定委託相關工程，在各方整備工作完成後，便迫不及待開始動工，我自知對窯體結構的學識缺乏，所以整個蓋窯期程我緊跟在旁，每天拿著設計圖比對實際施工狀況，由設計者、施作者親自講授築窯每個階段程序及原理。

　　施工期間窯體設計師也緊盯著工程進度與施作狀況，有次因師傅的施作習慣工法與設計內容略有出入，在設計者的強力要求下，硬是把該部分敲掉重做，對於這部分的差別我並不覺得有太大影響，事後在他的解說下我才明瞭竅門之所在，所有窯體都有熱脹冷縮的變化，

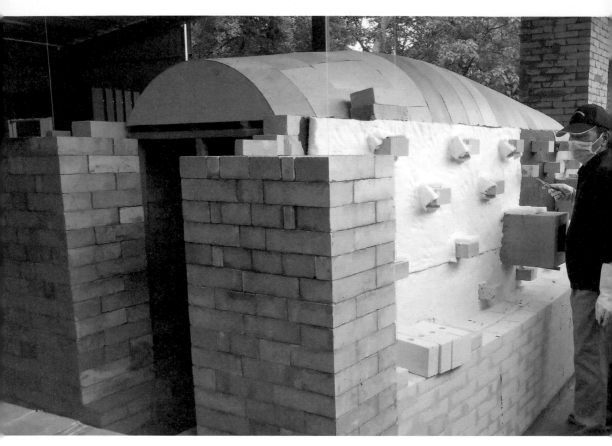

△【窯體構築2】

為何很多柴窯在燒過幾次後，這個效應反應在窯體結構特別激烈，以致窯體開裂，造成的原因之一就是這個施工上的細節被忽視了，我才恍然大悟，另外為防止他人日後侵入丈量窯體後複製同樣的設計，有幾個特定關鍵區塊則由我兩人避開泥作師傅親自調整，讓外人無法正確複製及獲知精髓所在。

　　築窯過程最艱難的部分，我認為應該是「拱頂砌磚」，由於窯頂是流線型的拱形，所以窯壁完成後，內部必須由木工施作，釘一拱型

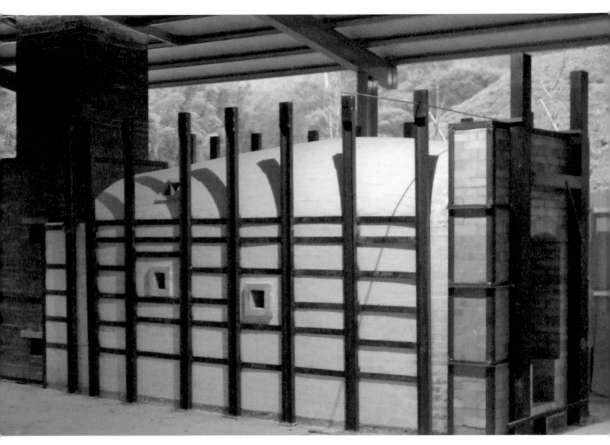

△【完工窯體】

板模，才得以砌窯頂磚，但這部分不是築窯師傅的領域，須另行聘請專業木工師傅施作，普通的窯其拱頂從頭至尾是一直形斜下的圓弧，有點像山洞的頂部，施作並不困難，可是良志窯的設計，窯頂是流線形由頭至尾逐漸縮小，形狀有點像飛機機身也類似海豚，施作上板模木板雖可彎曲，頭尾角度卻是不一樣，碰到流線形又漸縮的角度，窯頂的流線設計與施工的確不簡單。

窯頂板模完成後，築窯師傅又繼續接手執行後續工程，歷經一個月餘的時間終於將主體結構完成。有關燒窯熱脹冷縮問題，除了主體結構施工品質外，外部還需施以鋼構輔助支撐，這方面當然也是在設計者掌握之中，燒窯升溫後鋼構如何承受（熱脹）？其後降溫如何運用鋼材彈性復原窯體（冷縮）？哪個部位需要鋼材連接？鋼材尺寸與距離？支撐受力點為何？每一項都有其學理標準，看過很多窯，外部鋼構都是大概大概能框住就好，只要將外部包（綁）住有輔助效果即可，少數稍有考慮到重點的，施作上也未臻周全，在我看來唯有我這個窯是完全經過專家精心計算而施作的，協助製作的鐵工師傅，也是在設計師的帶領下完成鋼構施作。曾經有窯業商人看過之後妄加指導，指稱哪些部位會被撐開，應該加強鋼材連（焊）接固定，我和設計師心裡在偷笑，不想透露箇中原由。一般人蓋窯通病，只考慮承受熱脹，冷縮的窯體復原則沒人能充分考慮周全，淺見者的賣弄只能說是關公面前耍大刀，自曝其短。

　　築窯至此，總算是大功告成，睽違十個月的燒窯終於得以接續，但一個新的窯，對其窯性如何總是必須經過測試，越是精密測試困難度則越高，就好比一款新型的飛機剛研發成功，也是要經過多次的試飛才得以正式運作。

（三）新窯試燒階段

　　新窯的首燒總是令人忐忑不安，一切都要從頭開始，沒有前例操作可供參考，只能依個人曾經操作它窯的經驗來施作，過去有幾位共同搭配的陶藝家租窯合燒，輪班替換燒窯的狀況下雖是辛苦但也都能勝任，在規劃蓋窯其間我秘密進行旁人無從得知，租窯遇阻，大家見我無用武之地紛紛離去，我也只能坦然面對，當時我下定決心要靠自己的能力培養助手與團隊獨自完成燒窯，幸好租窯期間已先培育一位助手略懂燒窯工作暫可協助工作。

　　冬天的山區異常冷冽，尤其濕冷的夜間寒風刺骨，燒窯工作分外辛苦，新窯的啟用讓我充滿熱血，專注燒窯無畏酷寒，新任助手白天邊看我燒窯，邊聽我指導操作要領，但尚不習慣夜間工作，燒窯重任全程由我獨自承擔，助手們輪班協助及休息，經過三天三夜辛勤工作，終於將溫度推升至1250℃的目標溫度，封窯時我無法兼顧窯前投柴口及後方煙道封閉的工作，只能擇一操作，幸好設計者也前來觀看，協助另一邊的閉鎖工作，在驚險中完成封窯。經過一週漫長的降溫等待期，首次的成果終將揭曉，滿心期待的成品一一由窯中取出，預期創新設計的新窯燒成效果會很好，沒想到竟出乎我意料之外，實難掩失望之心。

規畫蓋窯的空窗期，我未燒的作品不斷累積，足可容納三窯的量，首燒過後我很快的將窯做整理並再整備薪柴，不到一個月的時間，再度啟動燒窯工作，對前次狀況我與設計者充分檢討對策與修正方向，這次更加謹慎與小心，雖然酷寒依舊，我仍是全神貫注，幾日未眠也無暇在意，助手們工作依然不熟練，我還是耐心的指導，畢竟這些經驗必須長期累積，非一蹴可及，新窯的設計結構極佳，升溫過程順暢，同樣經過三天三夜的時間就達到可封窯的程度了，有了第一次的經驗，這次封窯就順利多了。又是一星期的降溫煎熬期，溫度計顯示來到150℃，這個溫度已達可出窯的標準了，心想這次總該有令人滿意的作品吧！無奈事與願違，結果仍舊讓人不滿意。有些友人看了燒成作品，覺得市面上有很多類似效果的作品，為何我堅持不肯釋出這些作品，我只能說每個人標準不同，有些人考試達60分及格就滿足了，而我的標準至少也要達到80分才算及格。

　　看見二次燒出成堆令人不滿意的作品，一般人可能心會淌血，我很坦然的面對，我知道這是燒陶的必經過程，重點不在耗損了多少作品，困擾我的是能不能找出問題所在並解決問題。這次我仔細的檢視了每一件作品，觀察擺放窯內每一區段的變化，檢討、比對前次與這次燒窯的異同與修正結果，針對缺失我再次擬訂修正方針，我勉勵自己，一位真正的水手必定經過大風大浪，風平浪靜的海面，絕對訓練不了好的水手，這些問題我一定可以克服。

（四）穩定燒成階段

　　第二次燒完窯後，相關整備工作和前次一樣進行著，待一切就緒已經來到過年前夕了，除夕夜前二天我先完成了排窯工作，再匆匆趕辦年貨，即使我無心歡慶新年，仍不能免俗總是該和家人團聚，這是我一生當中最感受不到年節氣氛的一次，滿腦子都在回想前二次燒窯、出窯情景，雖然心中已有修正腹案，但對下次的不確定性仍反覆思索著，大年初二我已迫不及待獨自前往窯場開始點火燒窯，新年假期對我毫無意義可言。

　　即使已有二次未達標準的燒窯結果，但在這二次不眠不休全程觀察下，我也體悟到很多寶貴的經驗，有些溫度計顯示下的溫層與我觀察到坯體該出現的狀況略有出入，我本以為是窯結構不同的關係，有了前二次的經驗我修正了一些控制設定，也體驗到電子儀器只是一個參考值，肉眼所見才是最真實的，任何情況都應該以肉眼所見為憑，這又讓我想起在飛行員的訓練要求當中，任何情況以儀器顯示為主，視覺有可能因「空間迷向」而產生錯覺，柴燒真是妙啊！之於五行、飛行觀點竟都反其道而行。

　　隨著燒窯開始，助手們也陸續歸隊，美好的年假大夥窩在窯場，沒人敢有絲毫抱怨，白天晴朗夜晚仍然寒冷，這次更加細心的觀察整個環節，調整所改變的狀況在燒窯過程中儼然顯現，燒窯緩步的進行著，溫度越升越高，我心越是澎湃，幾位助手卻漸露疲態，到了第四天陰冷依舊，我心卻越來越亢奮，溫度終於升達，持溫了幾個小時，

詳細觀察坏體變化後，大家精神瞬間集中起來，因為他們知道我即將下令封窯，待順利封窯後，我內心有著些許的喜悅，整個過程從肉眼所觀察到的變化，都是符合應有的標準，心理認為這次應該會成功吧！但最後結果還是要等到出窯才能確定。

封窯後的幾天我每天掛念著窯內作品，盼著溫度儘快下降，等待的時間真是煎熬，好不容易再度來到開窯時刻，拿出第一件作品仔細檢視，我內心異常激動，努力了這麼久終於有符合我要求標準的作品了，最前段的作品有著經典的柴燒特色，至於中段與後段為何還是未知數？不論燒好燒壞我習慣慢慢拿出每一件作品，仔細觀察每個區塊變化，揣摩好的原因與不好的原因，隨著作品一件件取出，我可以很篤定宣告這個窯的設計是完美的，這次作品竟然前、中、後段都非常漂亮，這在柴燒中是相當難得的，年假的努力總算沒有白費，令我永生難忘。

接下來的燒窯，我開始操作各種變化諸如重落灰、中度落灰、輕落灰金銀彩等，展現窯爐設計與燒製技巧交織的特色，每次出窯總是有令人驚艷的變化。

隨著燒窯次數的累積，每次出窯作品總有些收藏家迫不及待的搶先試用，長期與之互動，反而是在他們身上讓我了解到我的作品存在著些微變化，加上一些學者專家不間斷的提點，於是乎開始研究轉化效果，除了土、木柴、窯之外，慢慢的發現技術層次的提升以及季節（節氣）相關大自然的變化也是重要因素，融入這些理念後我的口感層級再度得到提升，自然界的深奧不是一般人所能理解。

十一、
結語

　　柴燒藝術是固有文化的一環，匯貫五行、易理、節氣等多門學問，這門藝術沒有捷徑，需要有創造力，這本書撰述都是經由我多年實作觀察所得，在操作過程中，我經常推翻過去所學理論，當然也不敢武斷的說目前所獲論據百分之百正確，柴燒是有一定的邏輯，但沒有千篇一律的操作方式，很多燒成效果經過長時間經驗累積後，或許會有更好方式來操作，我也樂見將來有先進前輩能修正我的論述，共同分享經驗提升藝術水平。

國家圖書館出版品預行編目資料

台灣純柴燒鑑賞／徐良志著. --初版.--臺中市：
白象文化，2019.7
　　面；　公分
ISBN 978-986-358-828-3（平裝）
1.陶瓷工藝
938　　　　　　　　　　　108006459

台灣純柴燒鑑賞

作　　者　徐良志
校　　對　徐良志
專案主編　林榮威
攝　　影　張程凱
出版編印　吳適意、林榮威、林孟侃、陳逸儒、黃麗穎
設計創意　張禮南、何佳諠
經銷推廣　李莉吟、莊博亞、劉育姍、李如玉
經紀企劃　張輝潭、洪怡欣、徐錦淳、黃姿虹
營運管理　林金郎、曾千熏
發 行 人　張輝潭
出版發行　白象文化事業有限公司
　　　　　412台中市大里區科技路1號8樓之2（台中軟體園區）
　　　　　出版專線：（04）2496-5995　　傳真：（04）2496-9901
　　　　　401台中市東區和平街228巷44號（經銷部）
　　　　　購書專線：（04）2220-8589　　傳真：（04）2220-8505
印　　刷　基盛印刷工場
初版一刷　2019年7月
初版二刷　2021年2月
定　　價　380元

白象文化
www.ElephantWhite.com.tw

印書小舖
PressStore
f 自費出版的領導者　購書 白象文化生活館

出版 · 經銷 · 宣傳 · 設計